Galerie Ganghof Edition

CreateSpace

Berchtesgadener Panoptikum

Eine Bilderserie von Peter Karger

Herausgegeben von Ulrich Karger
in der
Galerie Ganghof Edition

Über den Maler, Galeristen und ExTempore-Initiator:
Peter Karger, Studium an der Akademie d. Bildenden Künste München bei Karl-Fred Dahmen. Seit 1976 Lehrauftrag für Kunst und Theater am „Skigymnasium" der CJD Christophorusschulen Berchtesgaden. Er unterhält Ateliers in Buje (Istrien) und in seinem Wohnort Berchtesgaden. Ausstellungen im In- und Ausland.
Große Beachtung finden u.a. seine „ErdLichtBilder". Nicht wenige dieser Werke, in denen Fotografie, istrianische Ackererde und Acryl eine neue, malerische Verbindung eingehen, sind auch im Besitz von prominenten Kunstsammlern wie Reinold Würth und Altkanzler Gerhard Schröder.
In seiner *Galerie Ganghof* in Berchtesgaden stellt Peter Karger seit Jahren neben eigenen Werken immer wieder auch Werke von bekannten zeitgenössischen Künstlern der Region in Einzel- und Gemeinschaftsaustellungen vor. Neben zahlreichen anderen Projekten ist er seit 2012 zudem alljährlich Initiator und Organisator von *Offenen ExTempores für Bildkunst* im Berchtesgadener Land.
Homepage: **www.salz-der-heimat.eu**

Über den Herausgeber:
Ulrich Karger hat Bücher für Kinder und Erwachsene geschrieben. Eines seiner erfolgreichsten Werke ist die vollständige Nacherzählung von Homers Odyssee, die im gesamten deutschen Sprachraum von der Kritik mit viel Beifall bedacht wurde. Zudem hat er für zahlreiche Tageszeitungen und Stadtmagazine Literaturrezensionen verfasst, seit 1995 vornehmlich für den Berliner Tagesspiegel und sein Internet-Archiv „Büchernachlese".
Ulrich Karger lebt in Berlin und unterrichtet Religion an einer Schule mit sonderpädagogischen Förderschwerpunkten.
Homepage: **www.ulrich-karger.de**

Galerie Ganghof Edition
Originalausgabe

Umschlagbilder, Bilder im Innenteil © Peter Karger, Berchtesgaden 2011, 2012
Herausgabe, Text, Umschlagdesign © Ulrich Karger, Berlin 2015

Alle Rechte vorbehalten. Das Werk darf – auch teilweise – nur mit
Genehmigung der Rechteinhaber wiedergegeben werden.
Herstellung: CreateSpace Independent Publishing Platform,
North Charleston (USA),
DBA On-Demand Publishing innerhalb der Amazon-Gruppe
Druck: Amazon Distribution GmbH, Leipzig

ISBN 978-1-5052-6382-4

VORWORT

Wer Berchtesgaden kennt (und liebt) und trotzdem auch mal ganz anders kennenlernen will, dem sei dieser Katalog wärmstens anempfohlen!

Die hierin vorgestellte Bilderserie *Berchtesgadener Panoptikum* hat mein Bruder Peter Karger in den Jahren 2011 und 2012 als mit Bleistift und malerischen Verwischungen bearbeitete Lichtbild-Montagen auf Papier im zuweilen leicht beschnittenen DinA-4-Format gebracht.

Kompositorische Elemente der Bilder sind Motive des Marktes Berchtesgadens, die unter anderem mit Gebrauchsgegenständen, wie sie in den 1920er Jahren in Verkaufskatalogen vorgestellt wurden, eine so amüsante wie satirisch zugespitzte Verfremdung finden.

Einige der Bilder wurden in Teilen auch mit istrianischer Ackererde und Blütenstaub koloriert, was auf den Originalen zart rötliche und gelbliche Farbeffekte erzielte.

Der für seine optionalen Käufer bewusst preiswert gestaltete Katalog kann die Bilder im Innenteil leider allesamt nur in Schwarz-weiß wiedergeben – was jedoch immerhin auch mit ihrer Verwendung als Illustrationen für unser gemeinsames Buch *Herr Wolf kam nie nach Berchtesgaden* korrespondiert, hier jedoch zum Teil um Einiges verkleinert. Im Oktober 2012 hatten wir dieses Buch in der *Galerie Ganghof* während einer Ausstellung der Grafiken vorgestellt. Musikalisch unterstützt wurden wir dabei von Gerhard Laber und seinen fulminant perkussiven Improvisationen – davon zeugt noch heute ein abrufbarer Fernsehbeitrag in der Mediathek des Regional-Fernsehens-Oberbayern (RFO) unter dem Titel *Buch: Herr Wolf alias Adolf Hitler*.

Um es Ihnen als Betrachter zu erleichtern, gliedert sich der Katalog in zwei Teile – erst die Bilder im Hochkantformat und anschließend jene im Querformat.

Alle Bilder ohne „*Titel*" haben auch keinen Titel!

Doch zur Orientierung oder/und zum Wiedererkennen werden nachfolgend für alle Bilder die darin verfremdeten Berchtesgadener Gebäude, Straßen und Plätze an der Unterkante benannt, sofern sie nicht bereits an gleicher Stelle in den Titeln aufscheinen. (Bei den Bildern im Querformat finden sich diese Angaben jeweils am Seitenrand, d.h. wie bei den anderen auf der Buchseite unten.)

Nachdem ich von meinem Bruder bereits mehrfach mit Bildern beschenkt worden bin, ist es mir ein großes Vergnügen, es ihm nun als Herausgeber dieses Katalogs endlich mal zumindest ein wenig mit meiner Münze „heimzahlen" zu können.

Und ich hoffe sehr, dass die Besucher seiner *Galerie Ganghof* mit nicht weniger Vergnügen darin stöbern und sich daraufhin noch ein paar der verbliebenen Originale aus dieser Serie zeigen lassen werden.

Oder andere Bilder von ihm – es lohnt in jedem Fall!

Ulrich Karger, Berlin 2015

Berchtesgadener Panoptikum

Teil I.

Bilder im Hochkantformat

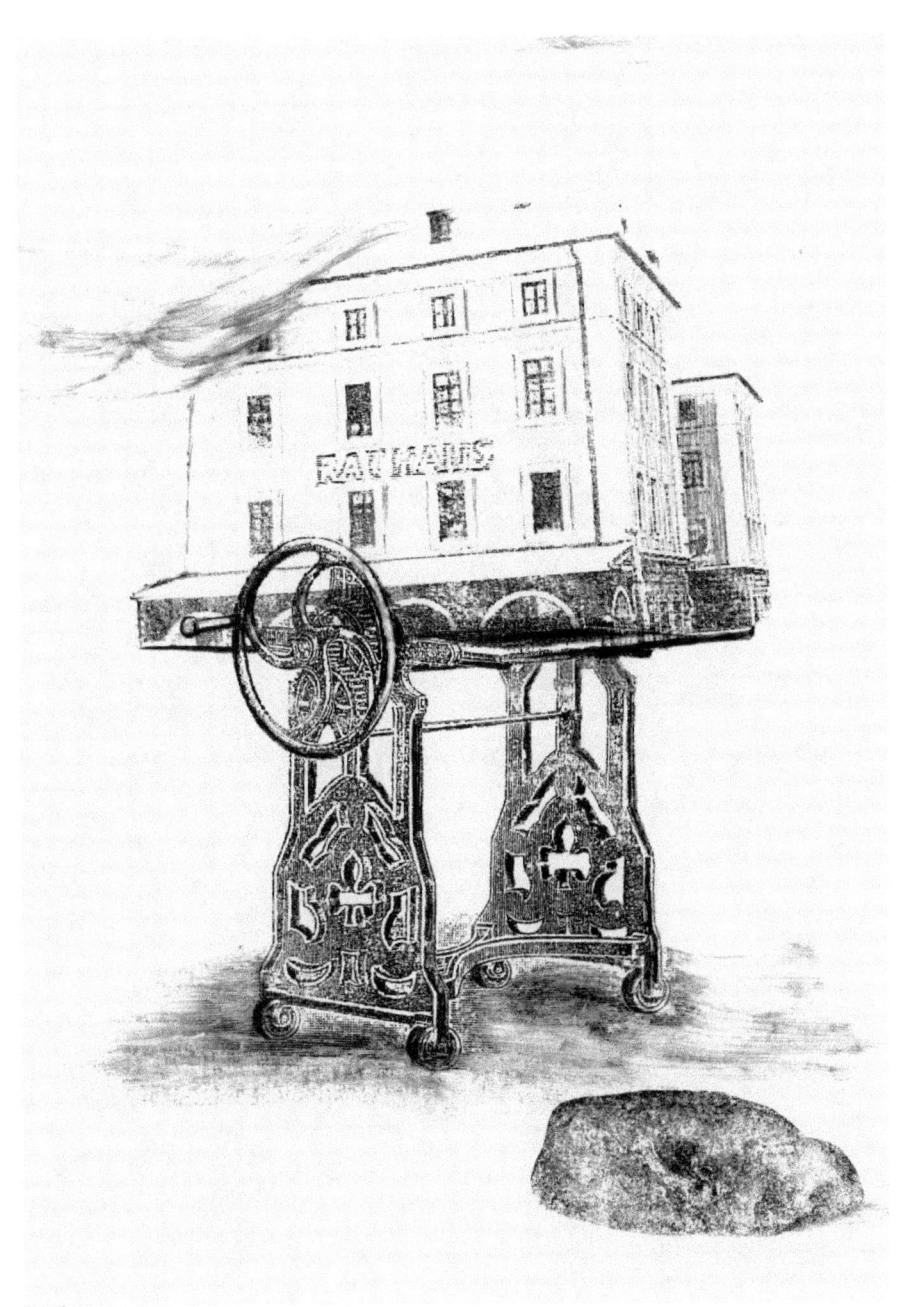

„Das mobile Rathaus"

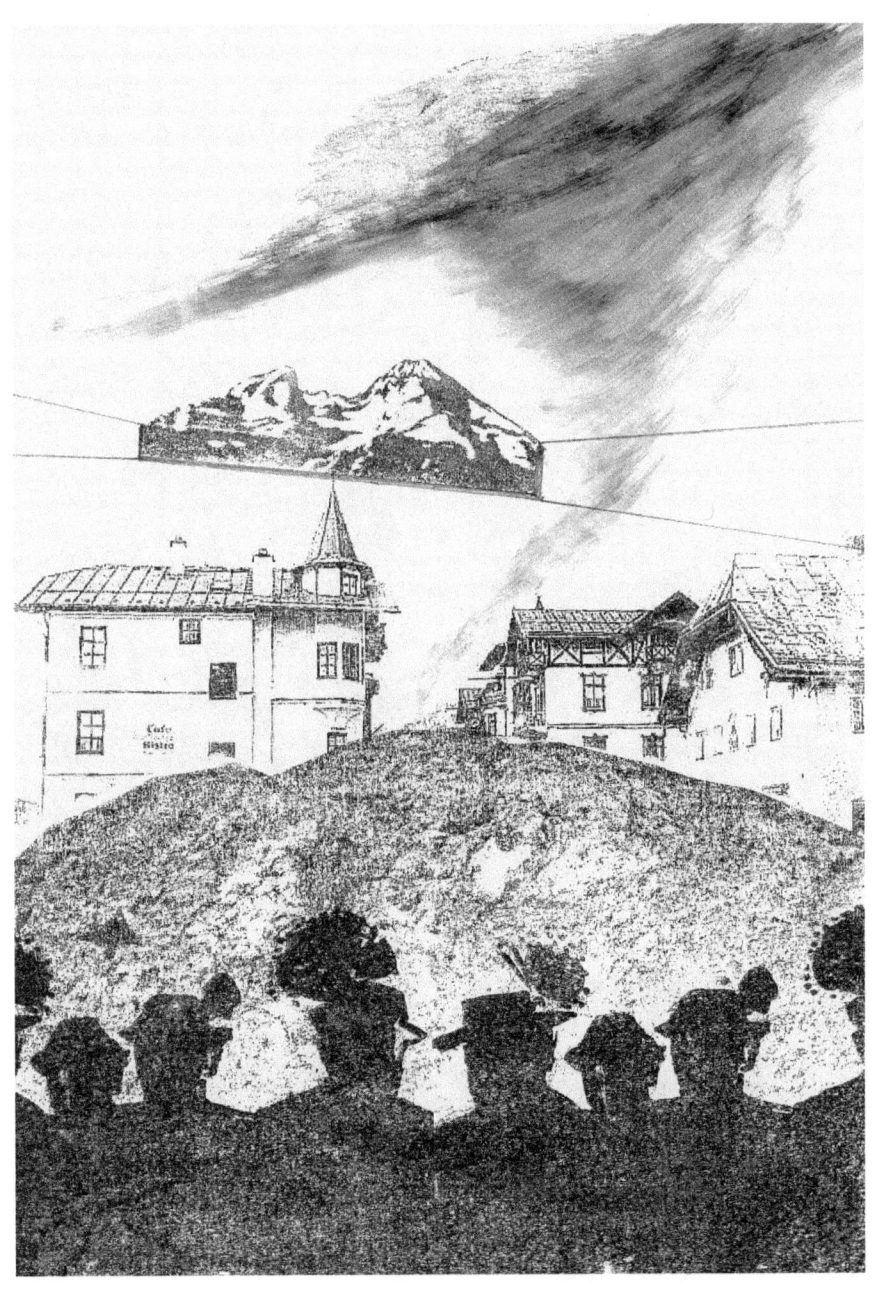

Maximilianstraße

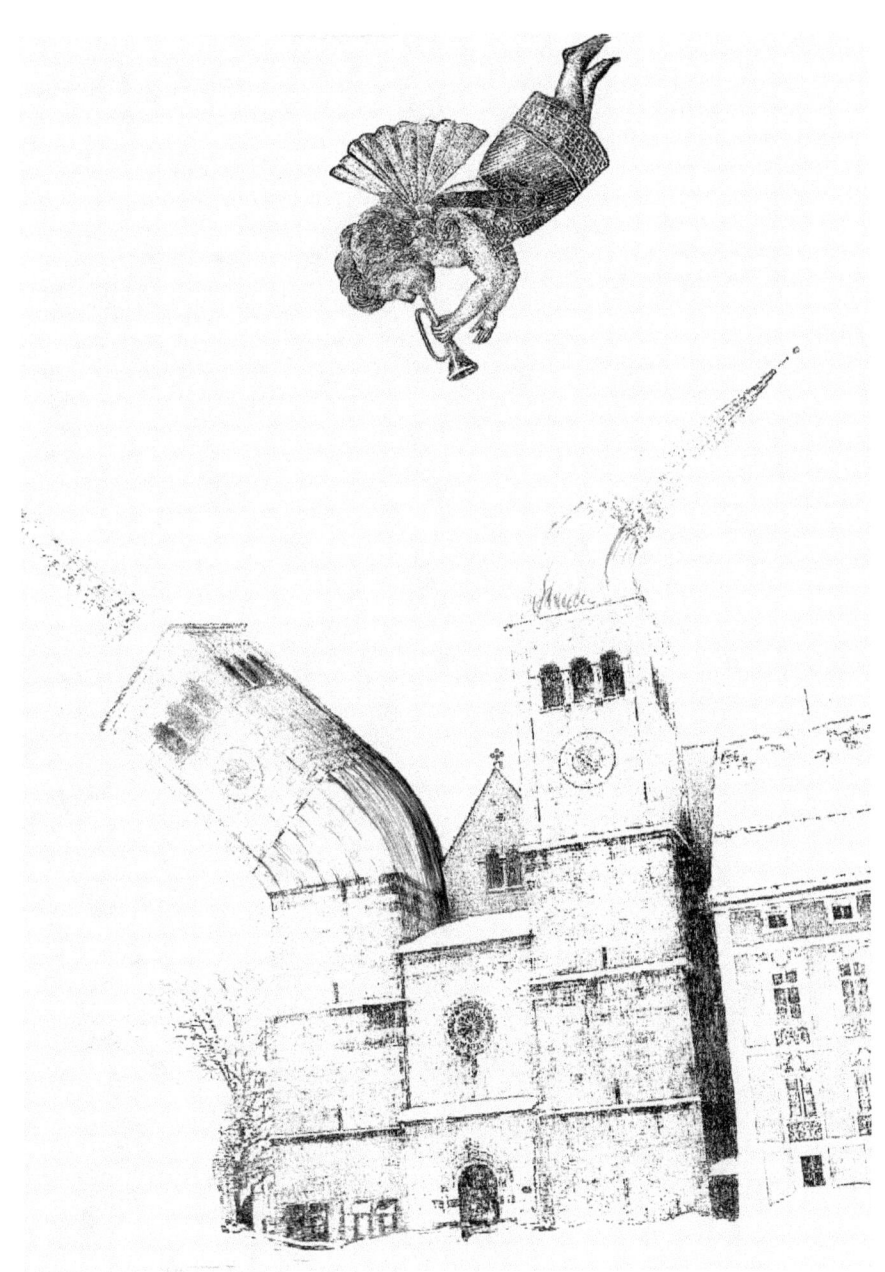

Stiftskirche

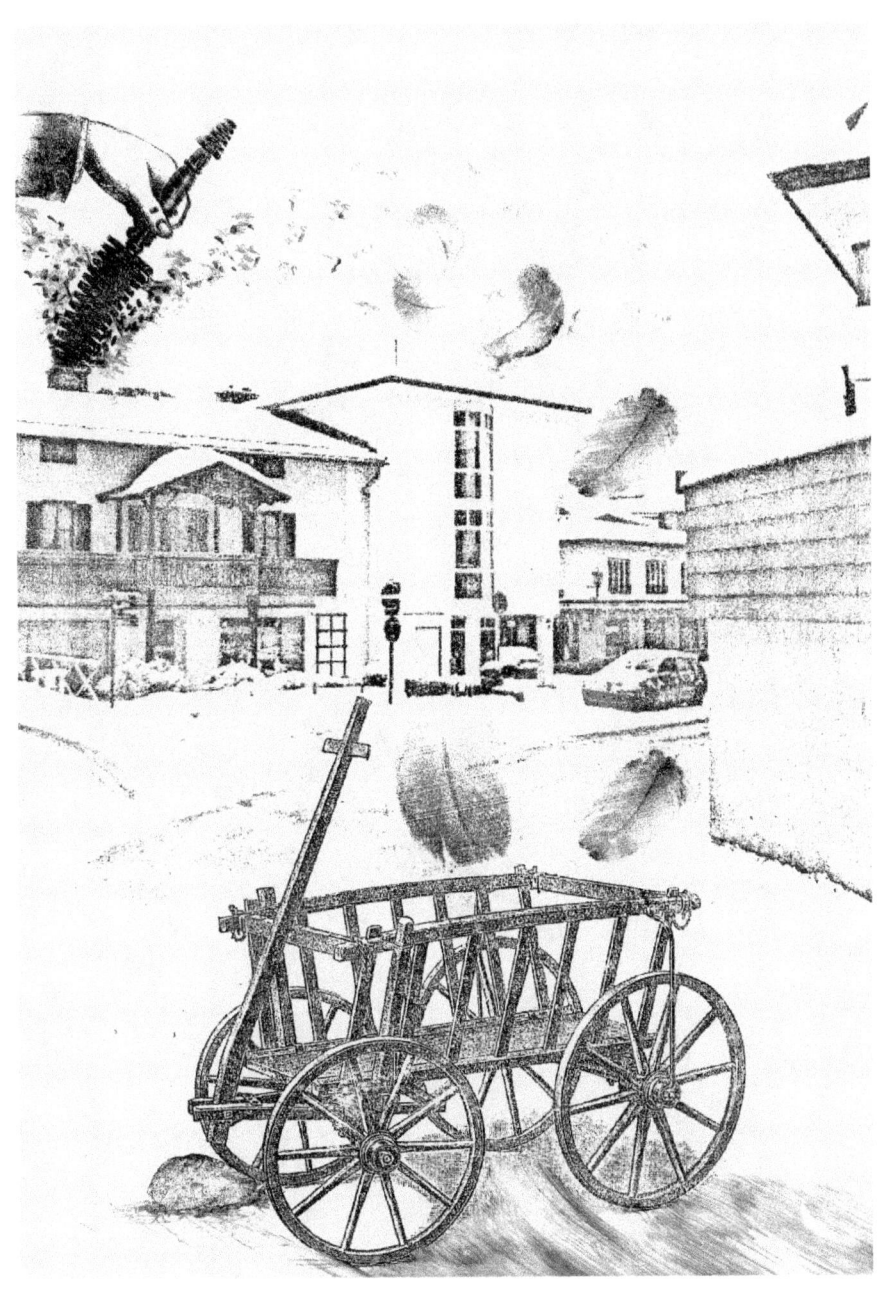

„Bettenhaus in der Ganghoferstraße"

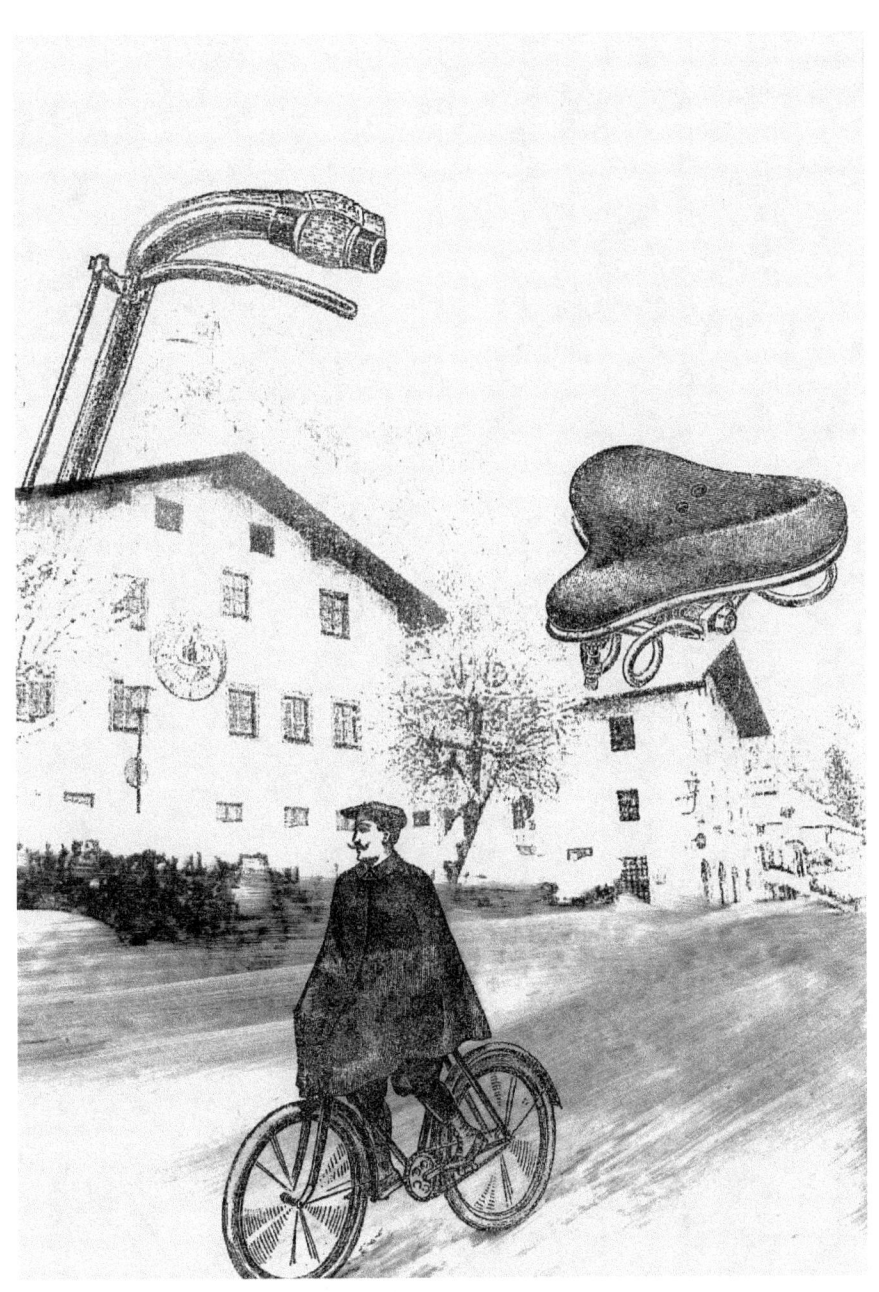

„Lenker und Sattel", Nonntal

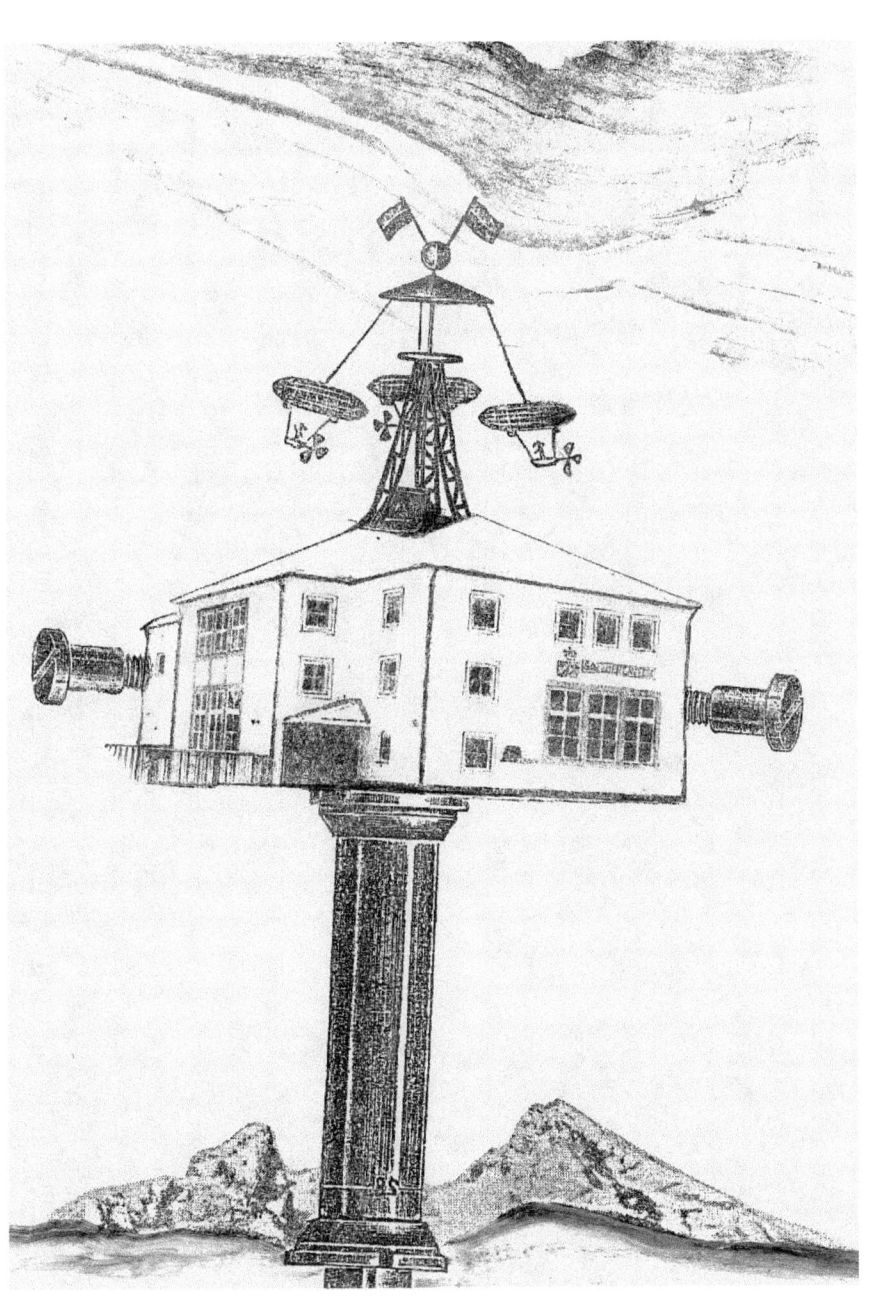

„*Karussell*", Salzbergwerk

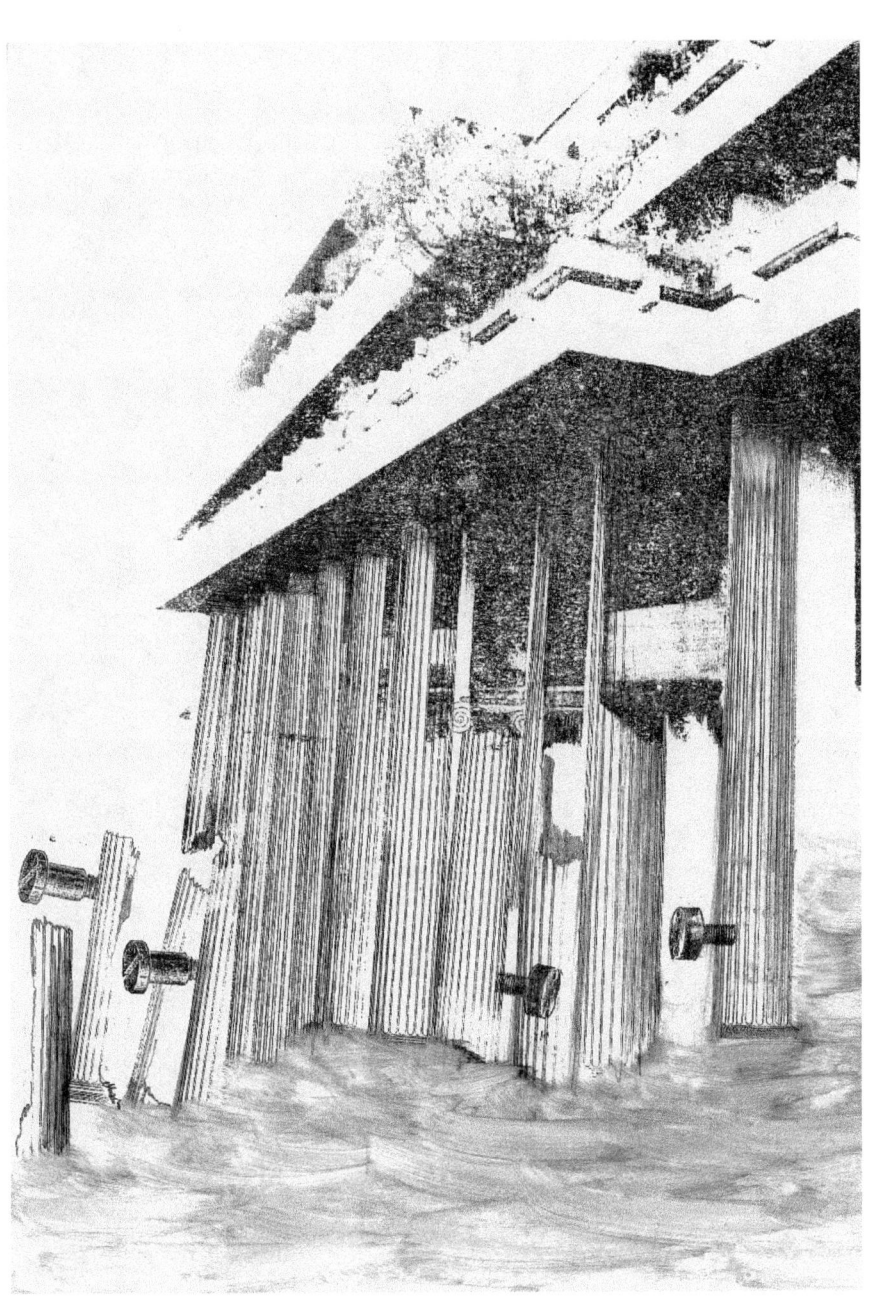

„*Herkules-Säulen*", Kurhaus an der Bahnhofstraße

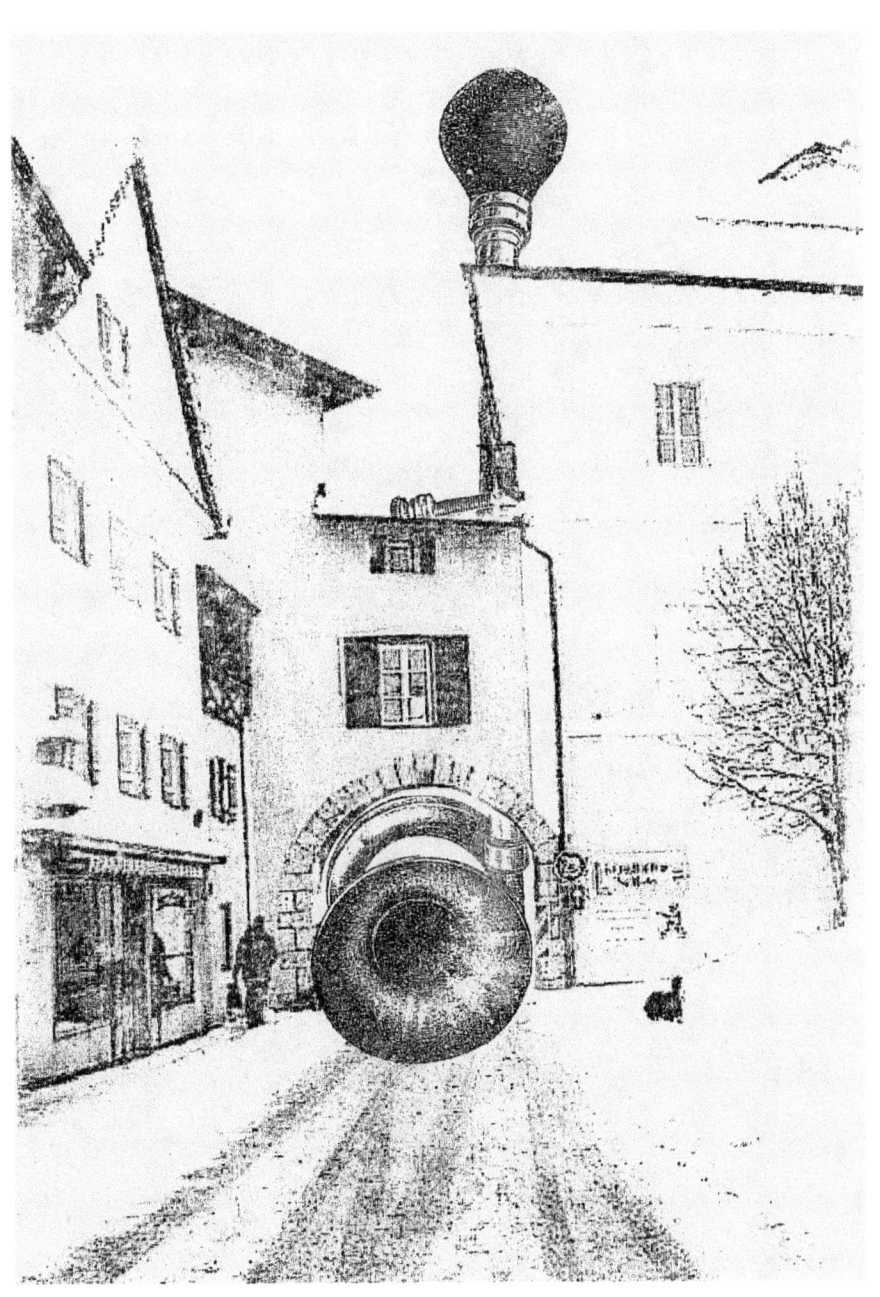

„Verkehrsberuhigung am Schlossplatz"

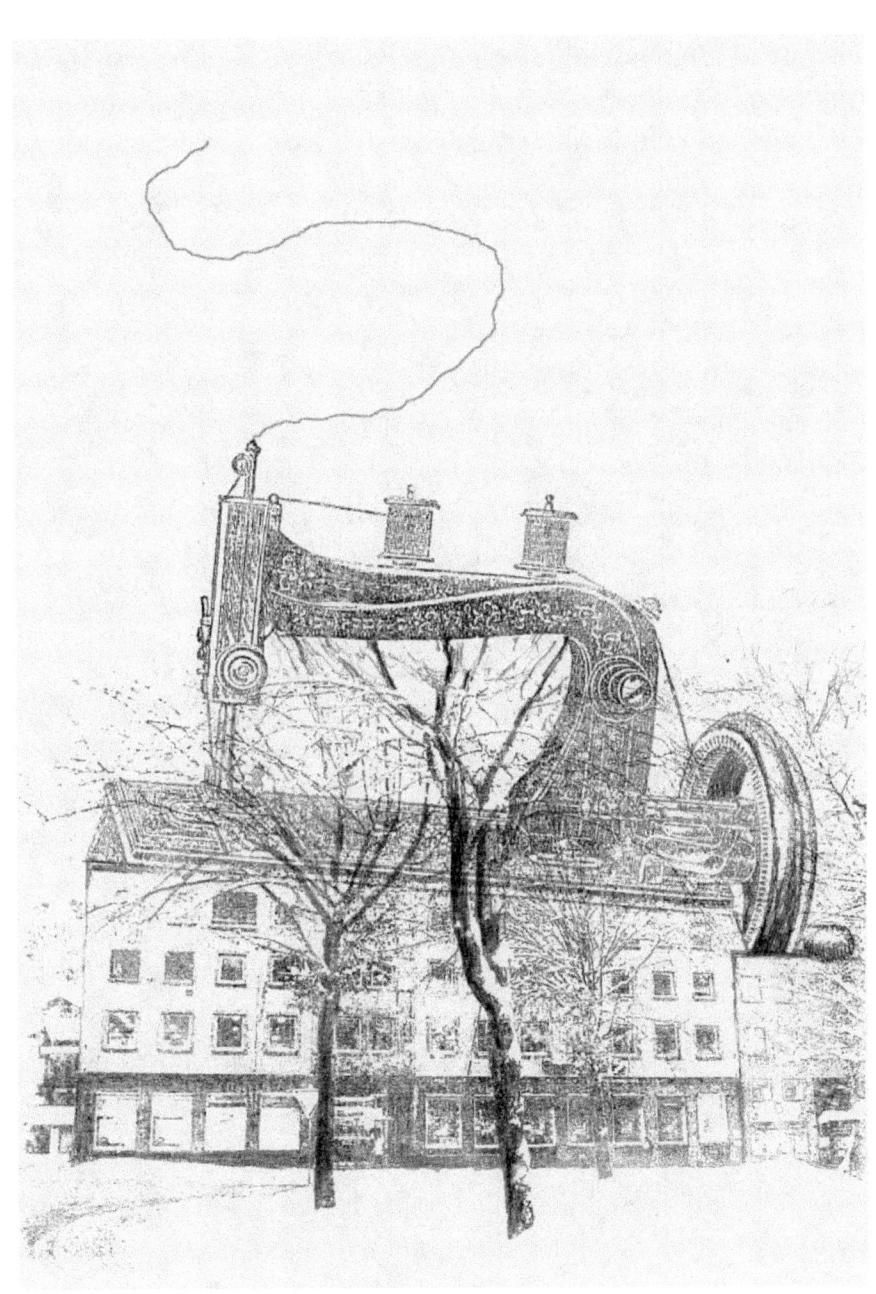

Sparkasse in der Maximilianstraße

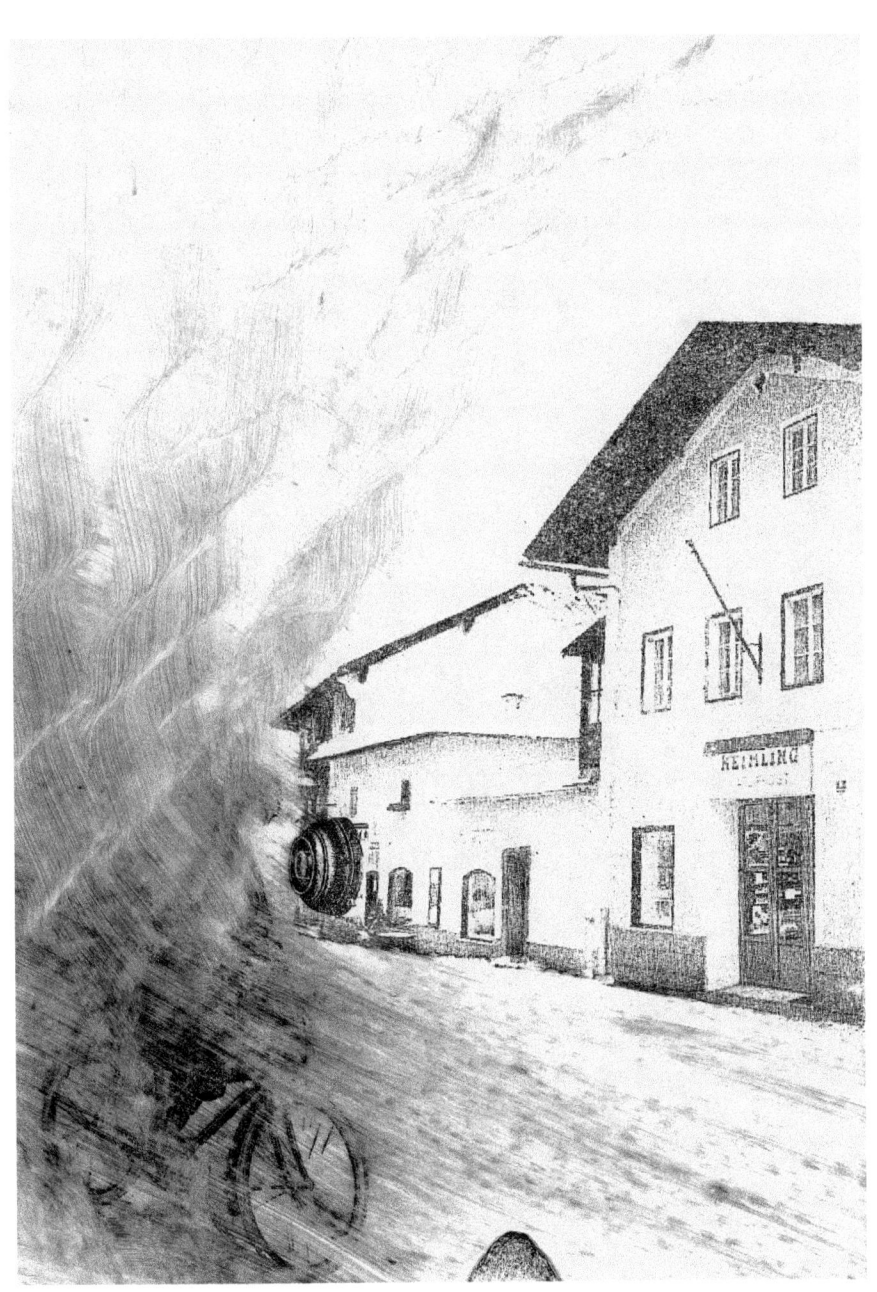

„Geisterfahrer im Nonntal"

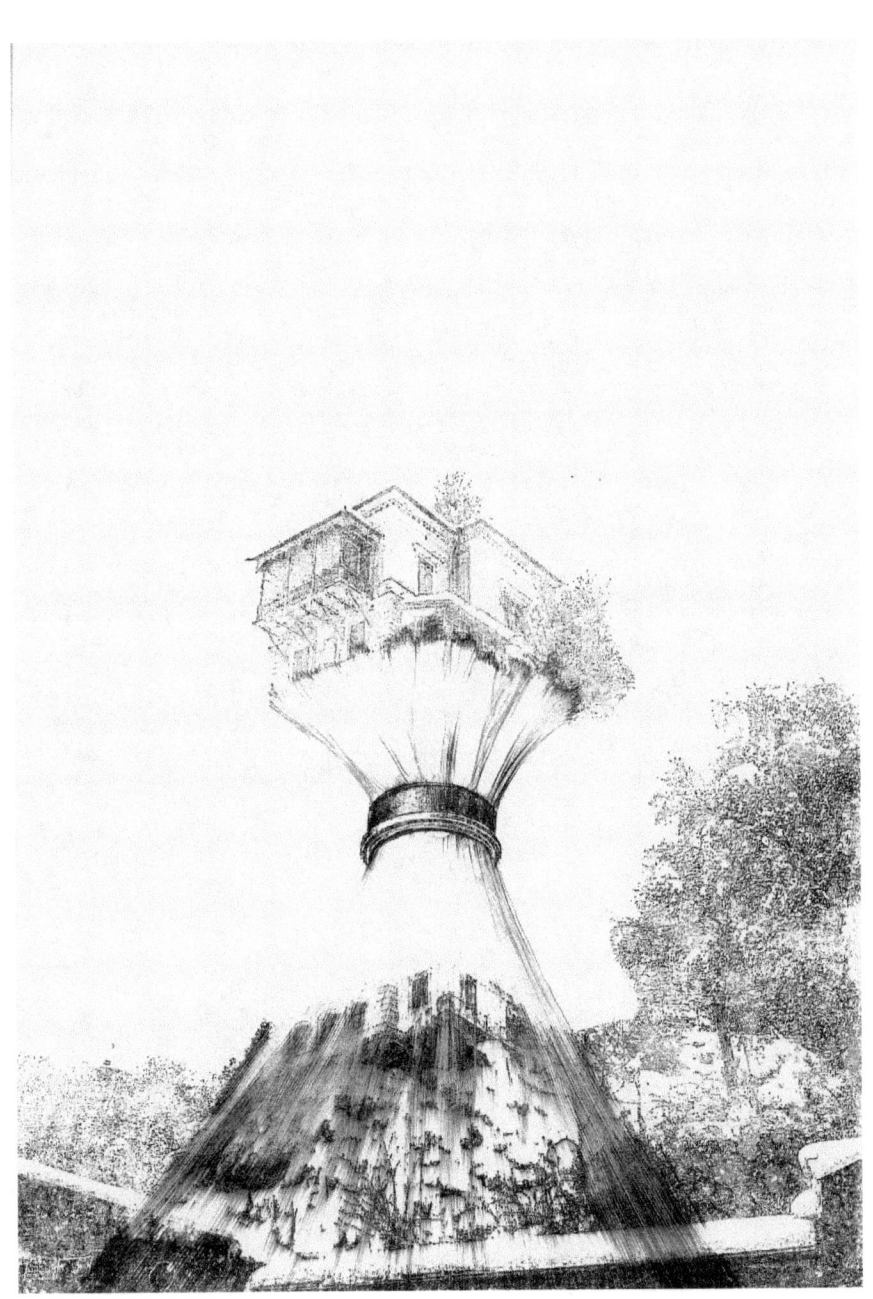

„Abgehobene Villa", Marienfels

Berchtesgadener Panoptikum

Teil II.

Bilder im Querformat

(nach Drehen des Buches,
mit Titeln bzw. Erläuterungen am linken Seitenrand)

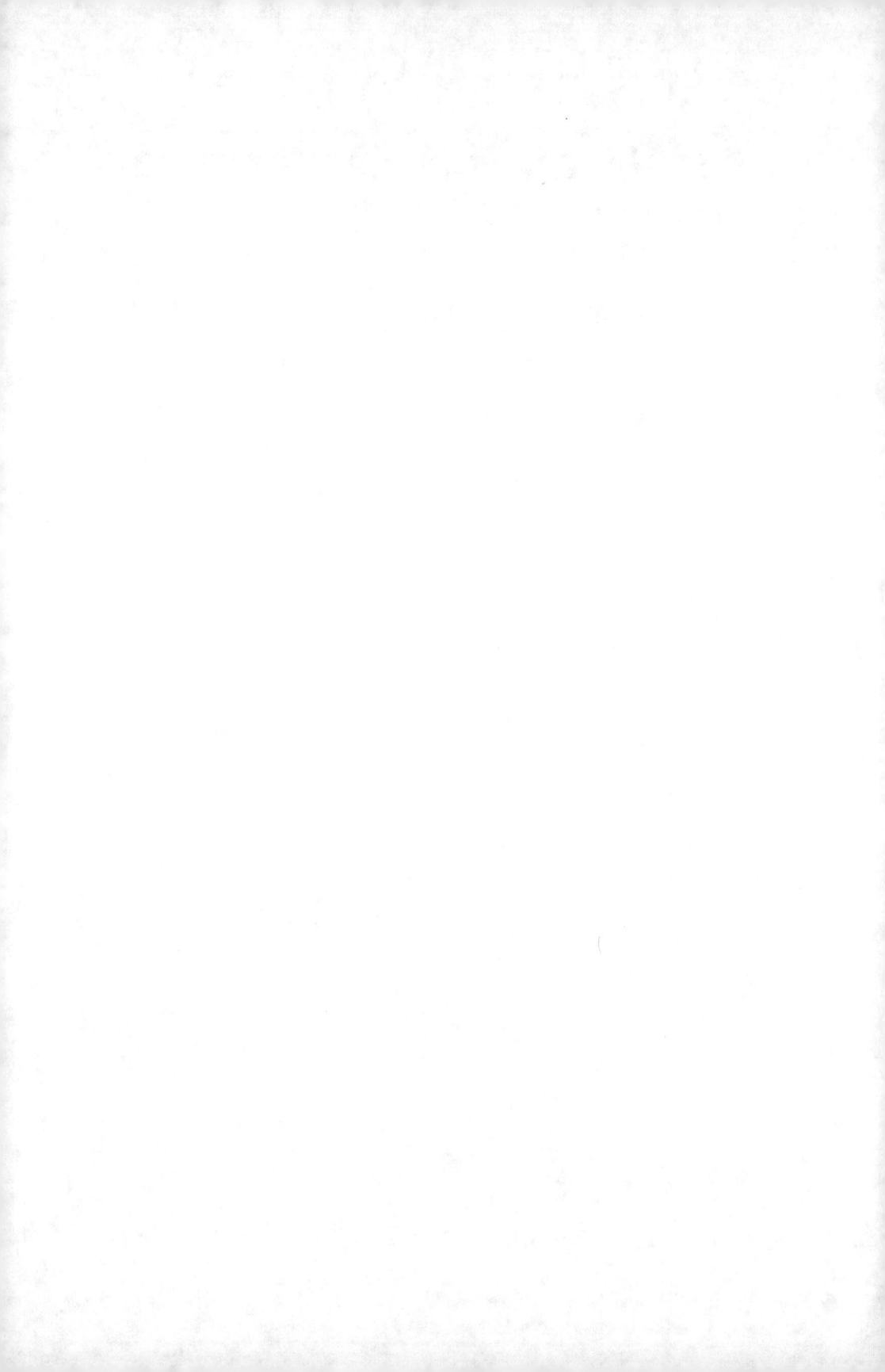

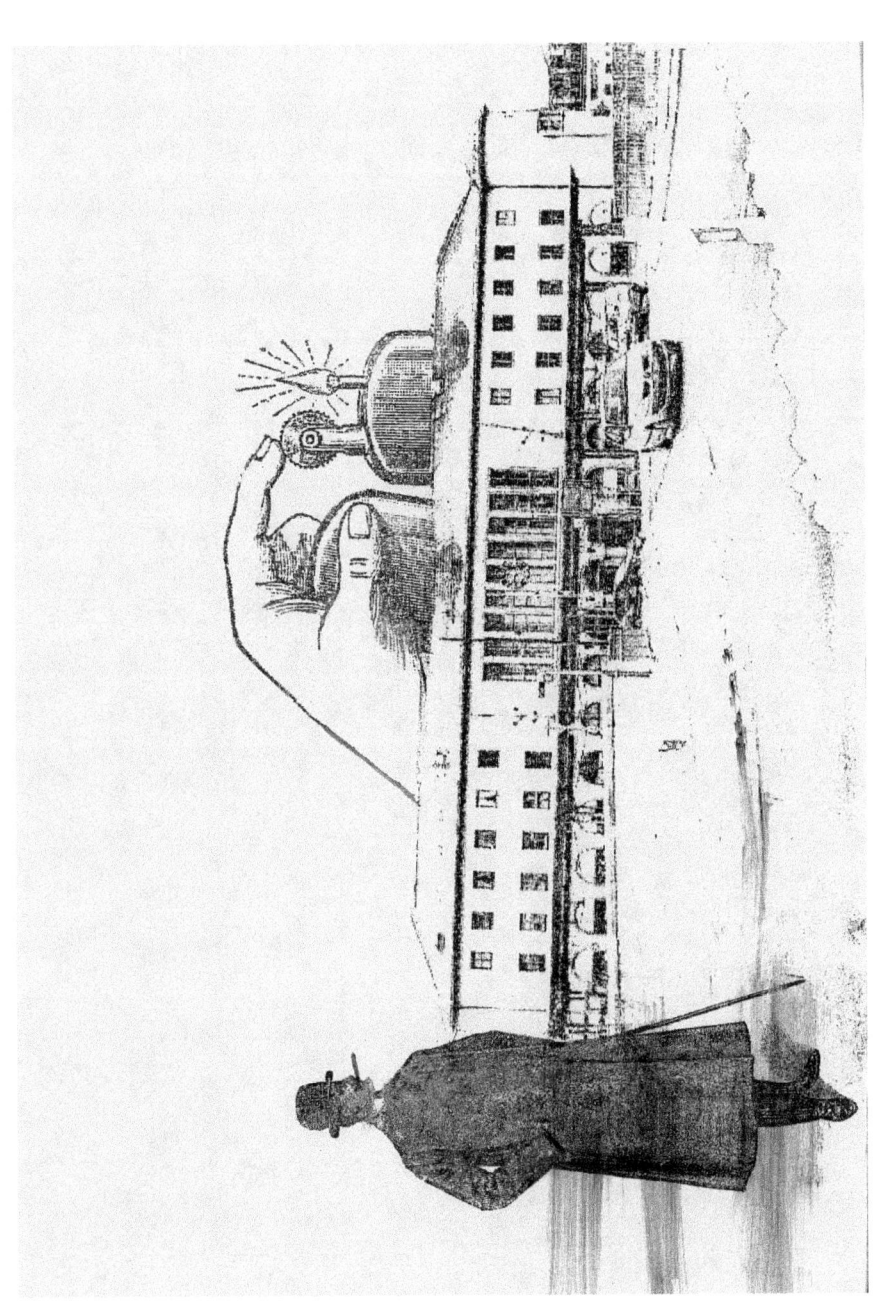

„Sehnsuchtsort Hauptbahnhof"

„Gut geschmiert", Tankstelle am Luitpoldpark

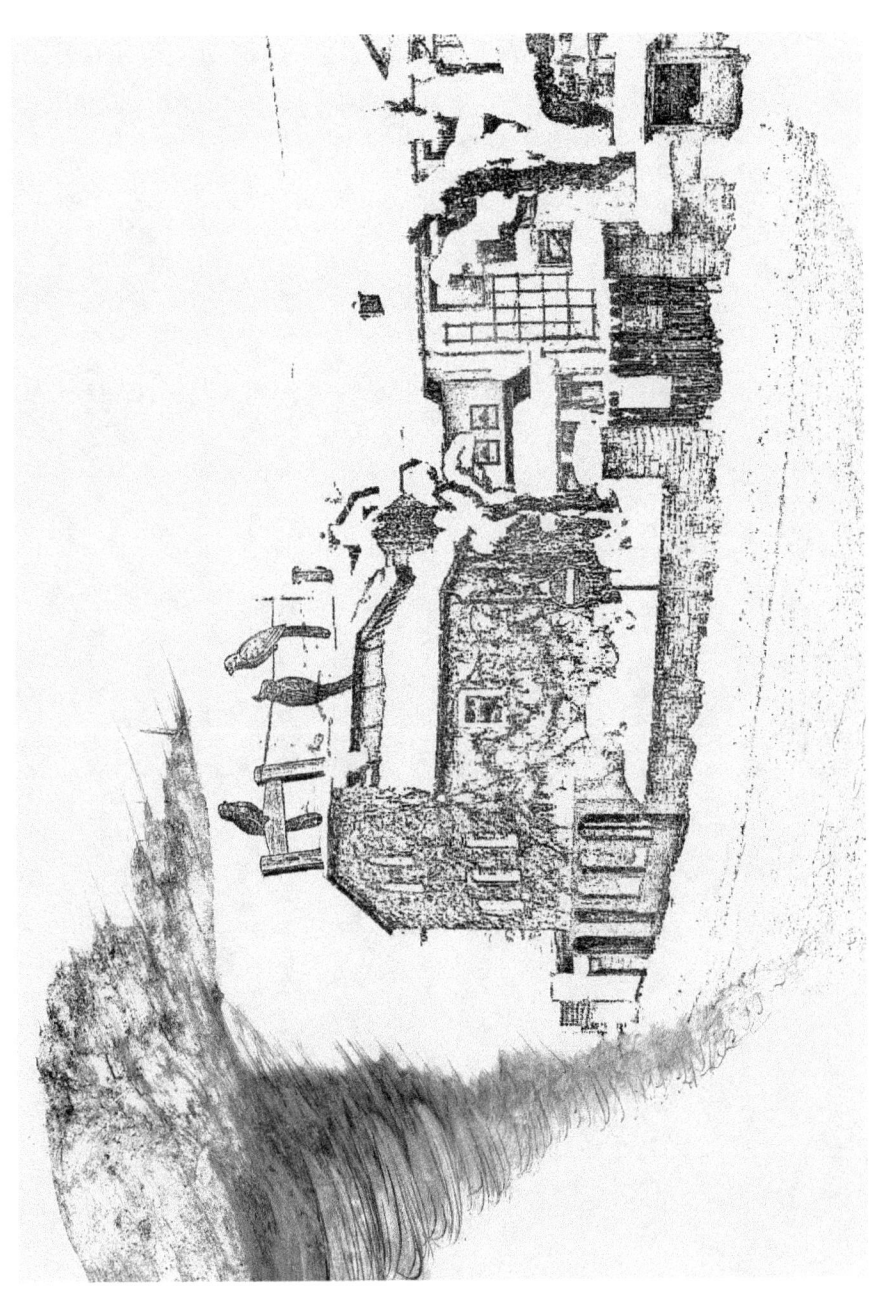

Ganghoferstraße

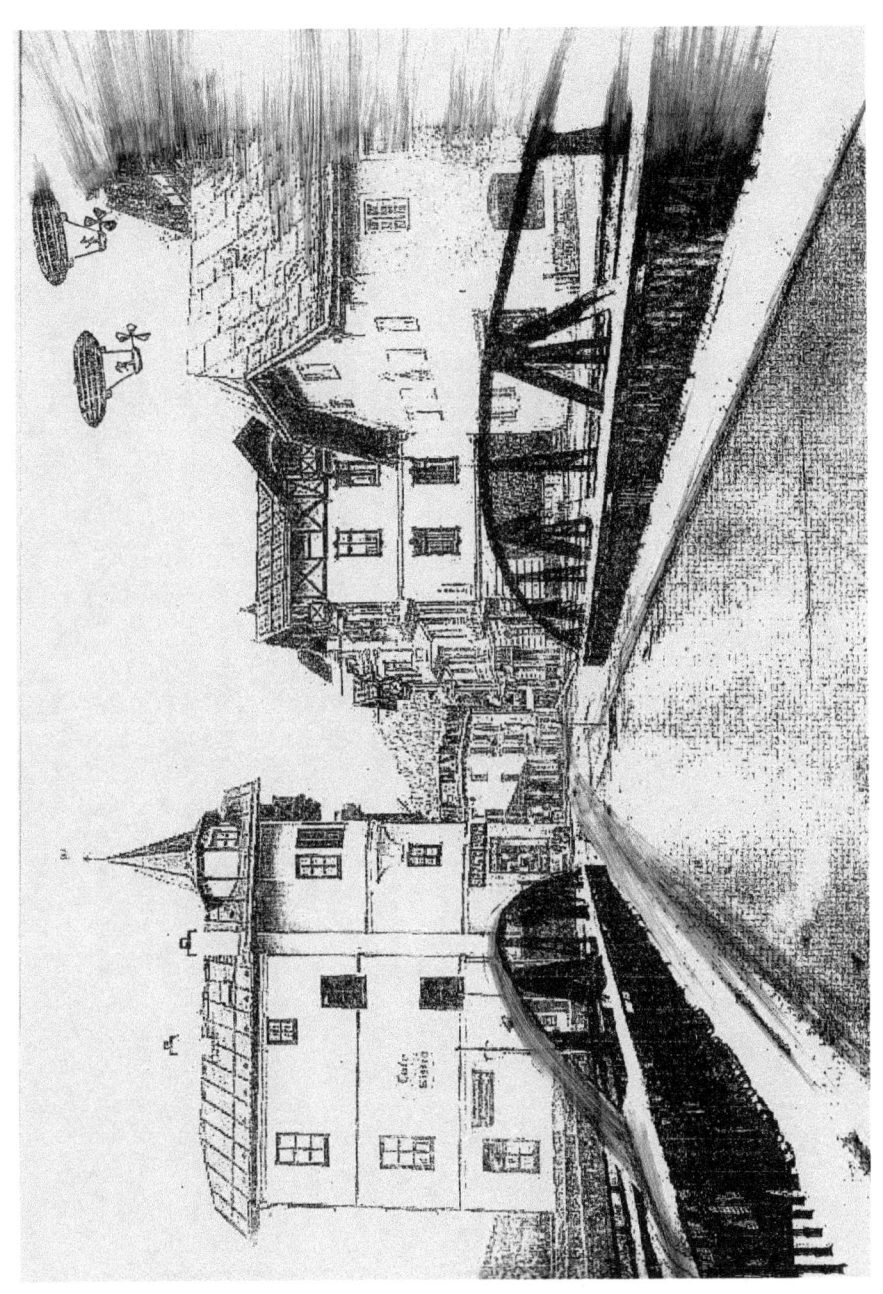

„*Traum der Breitwiesenbrücke*", Maximilianstraße

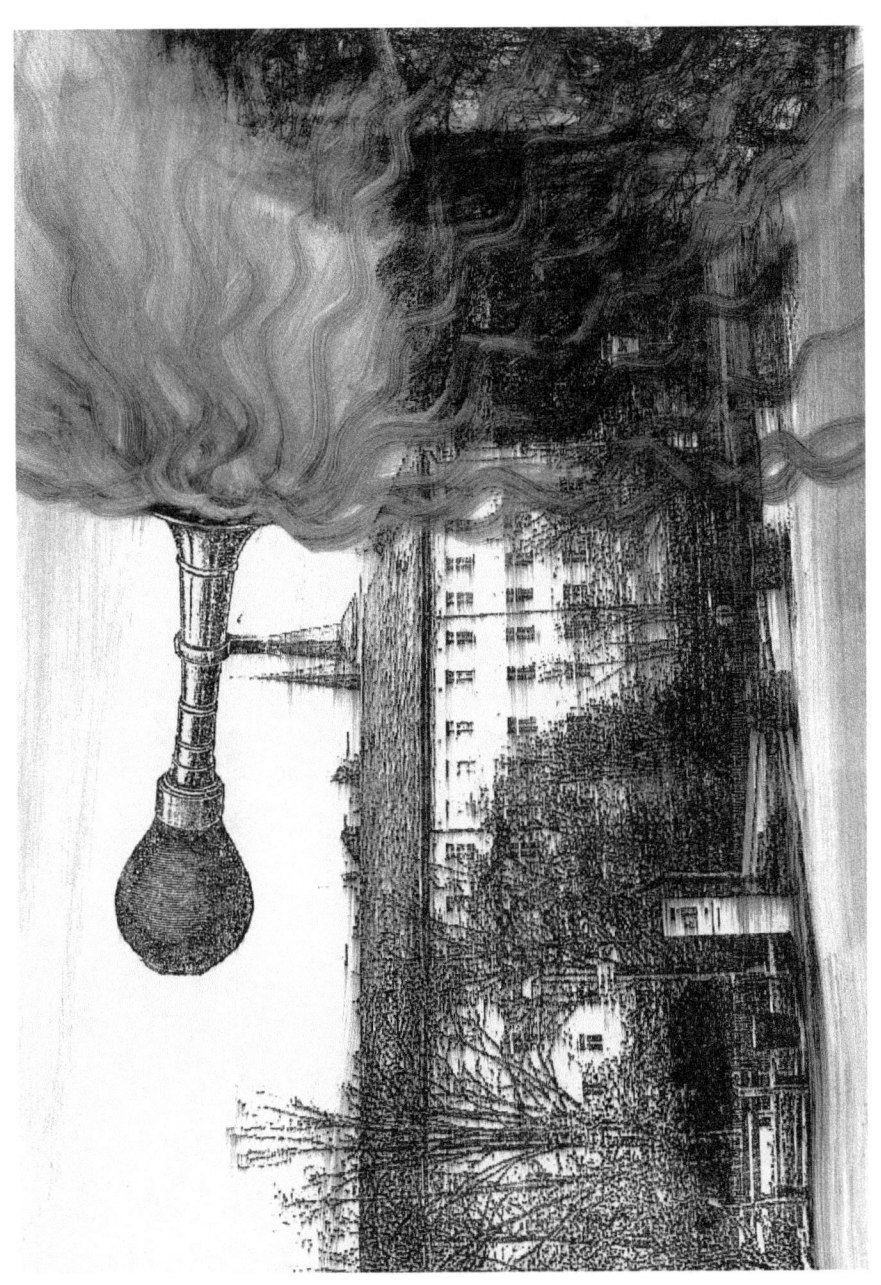

„Hört die Signale", Königliches Schloss

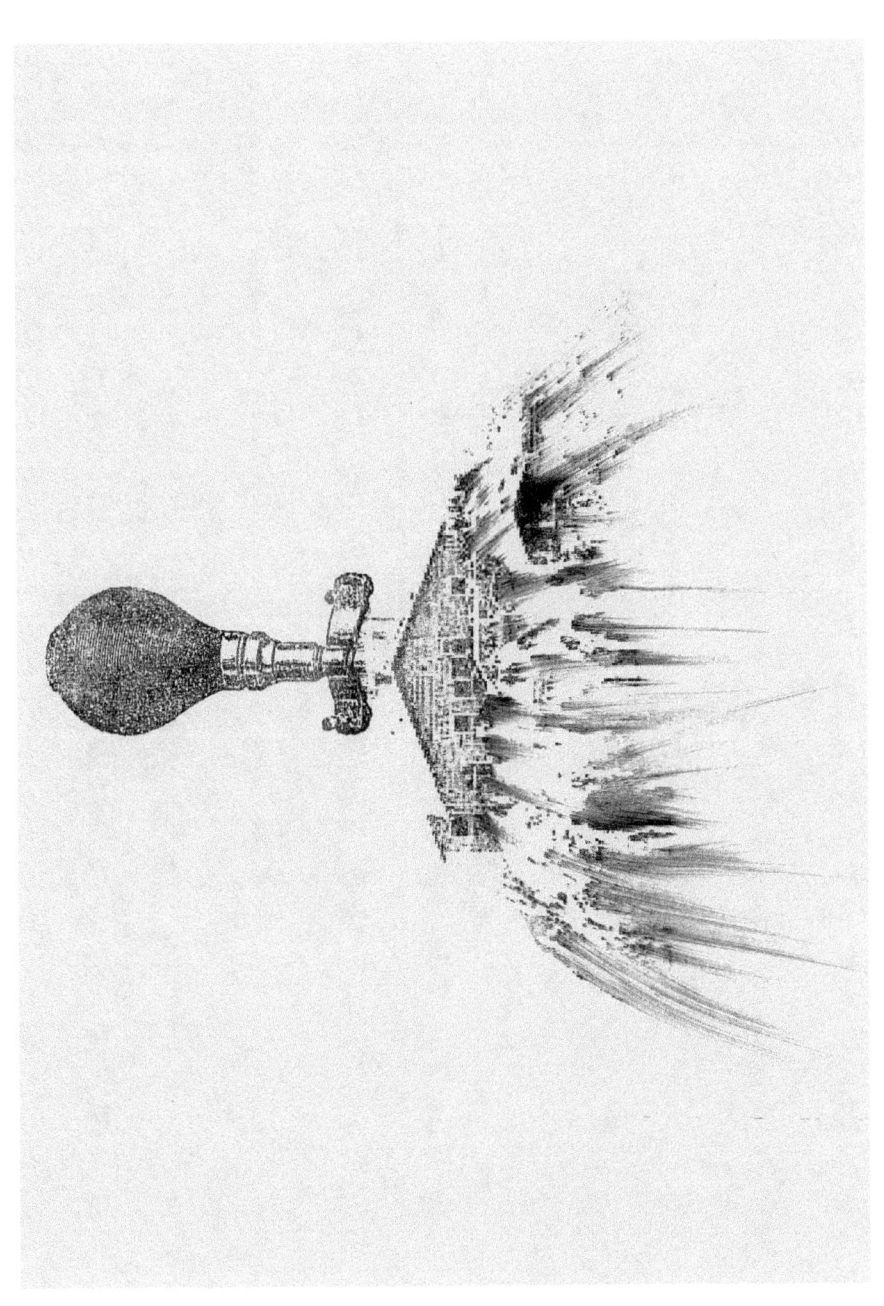

„Föhnstimmung am Kehlsteinhaus"

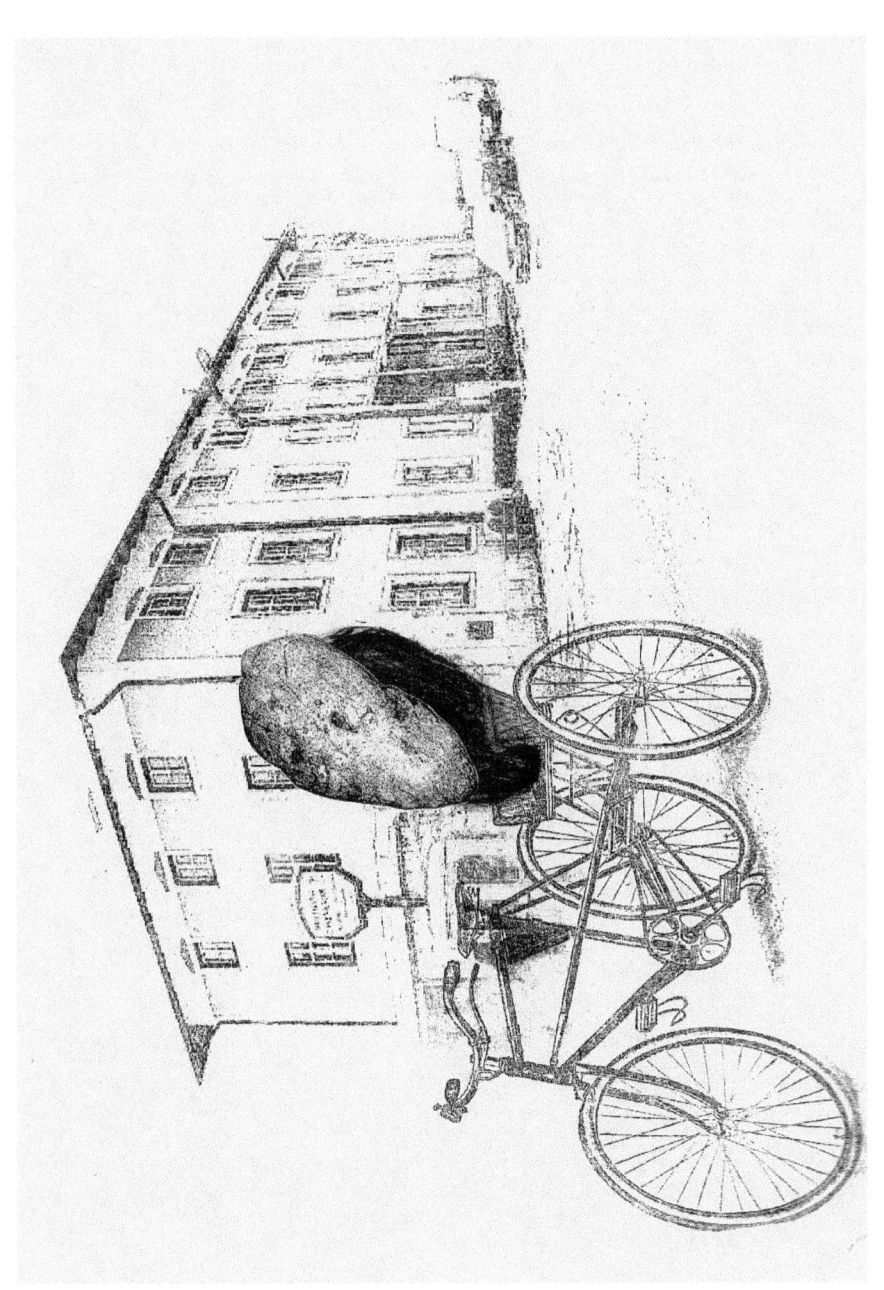

„Dreirad beim Finanzamt", Salzburgerstraße

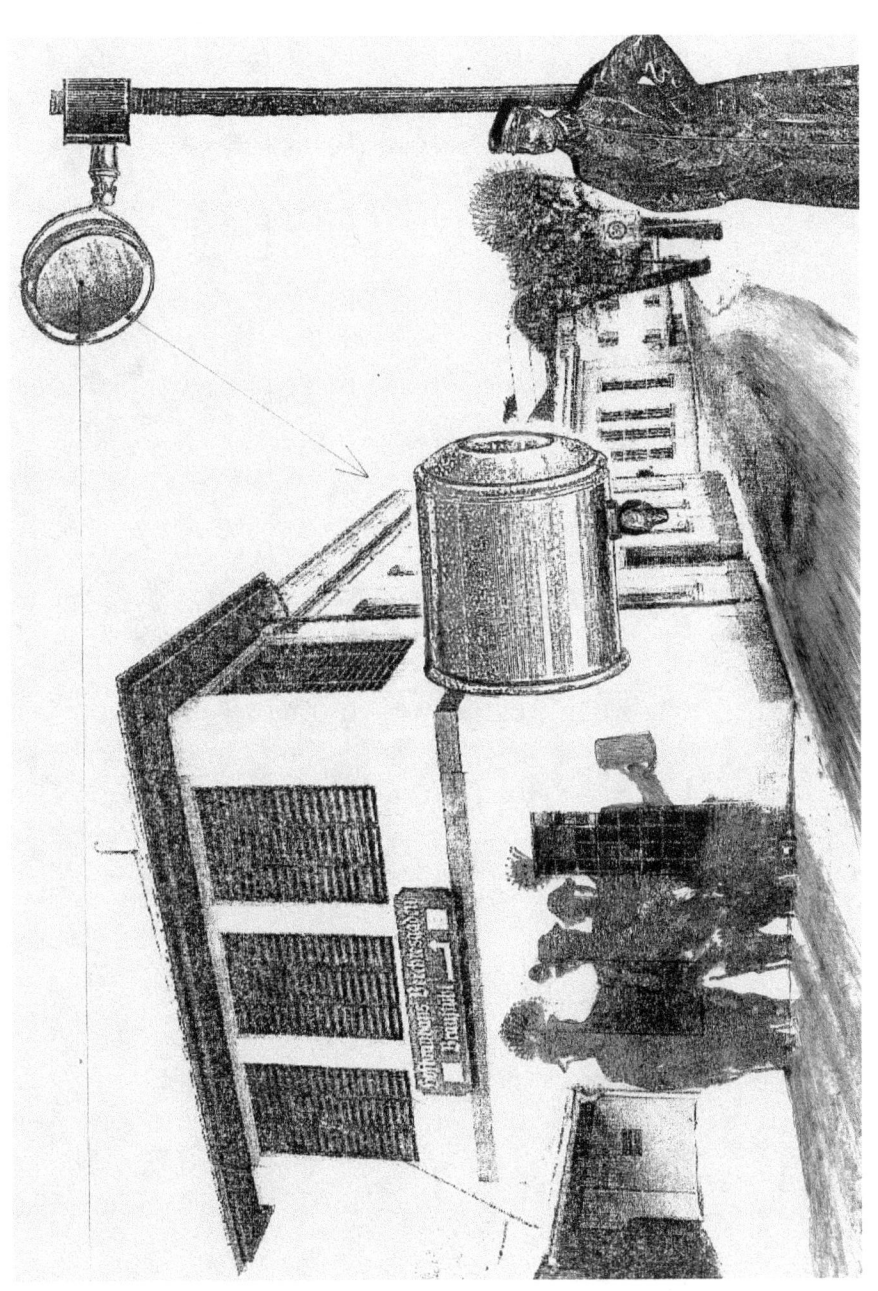

„*Erste Solar-Brauerei*", Hofbrauhaus

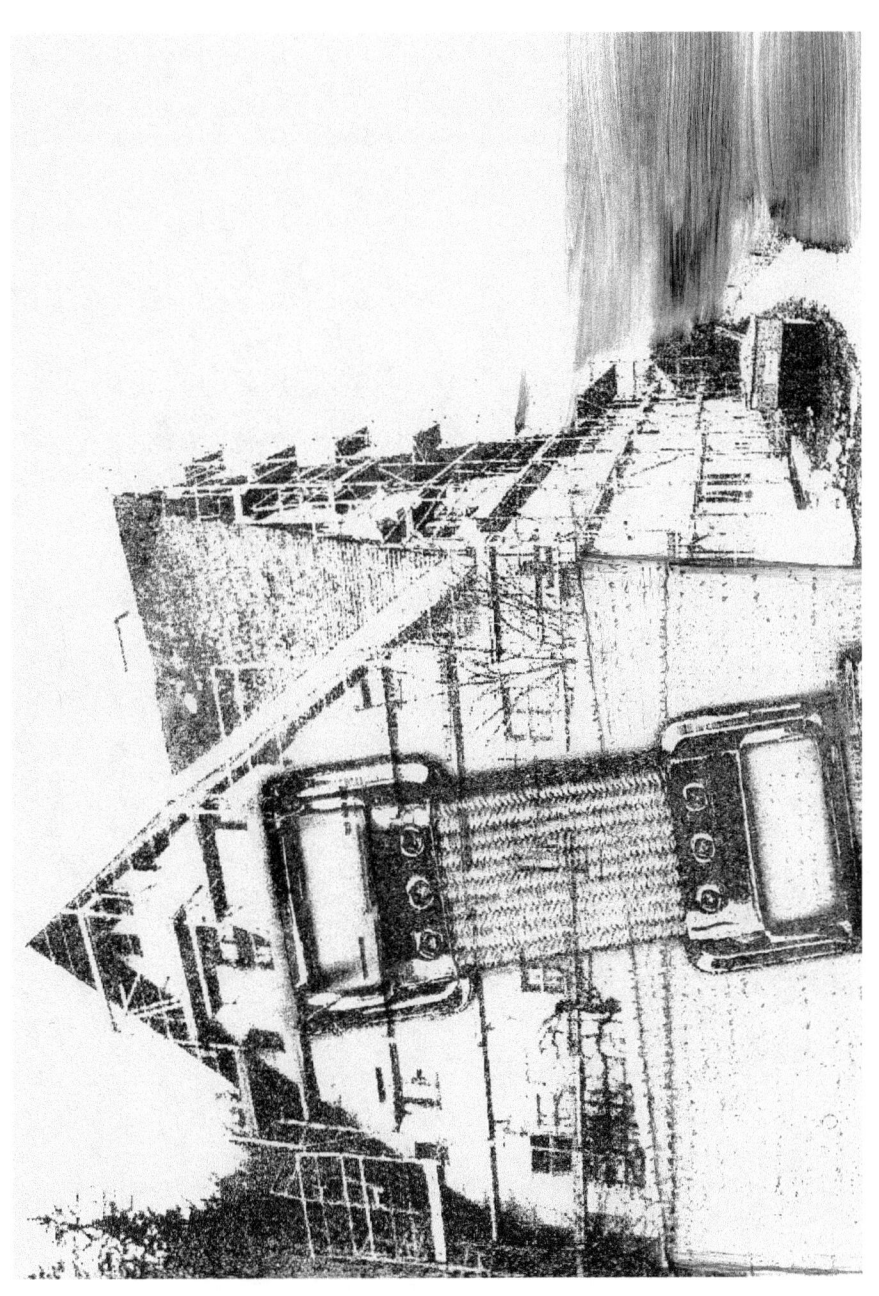

„*Pflegefall Altes Krankenhaus*", Doktorberg

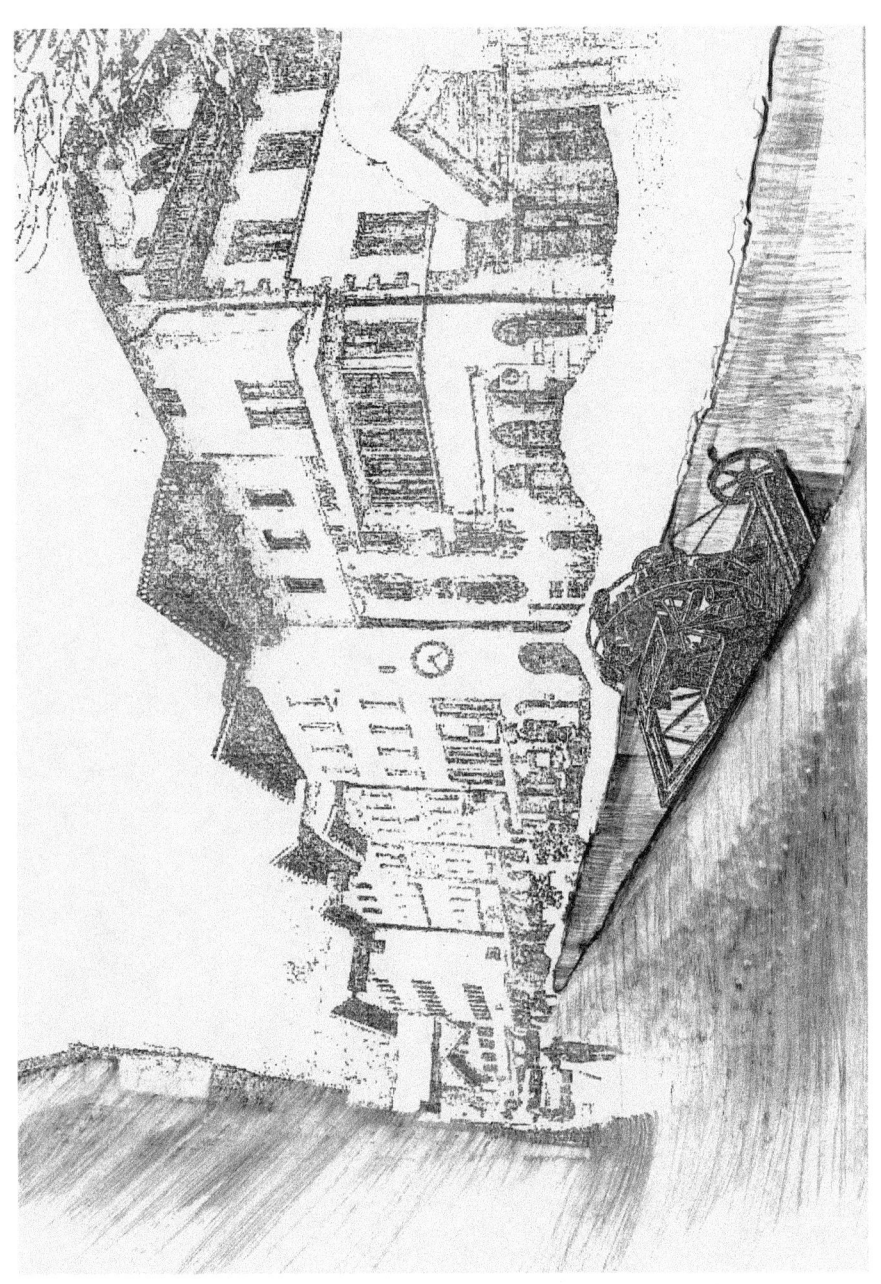

„*Neue Attraktion Stadtgraben*", Metzgerstraße

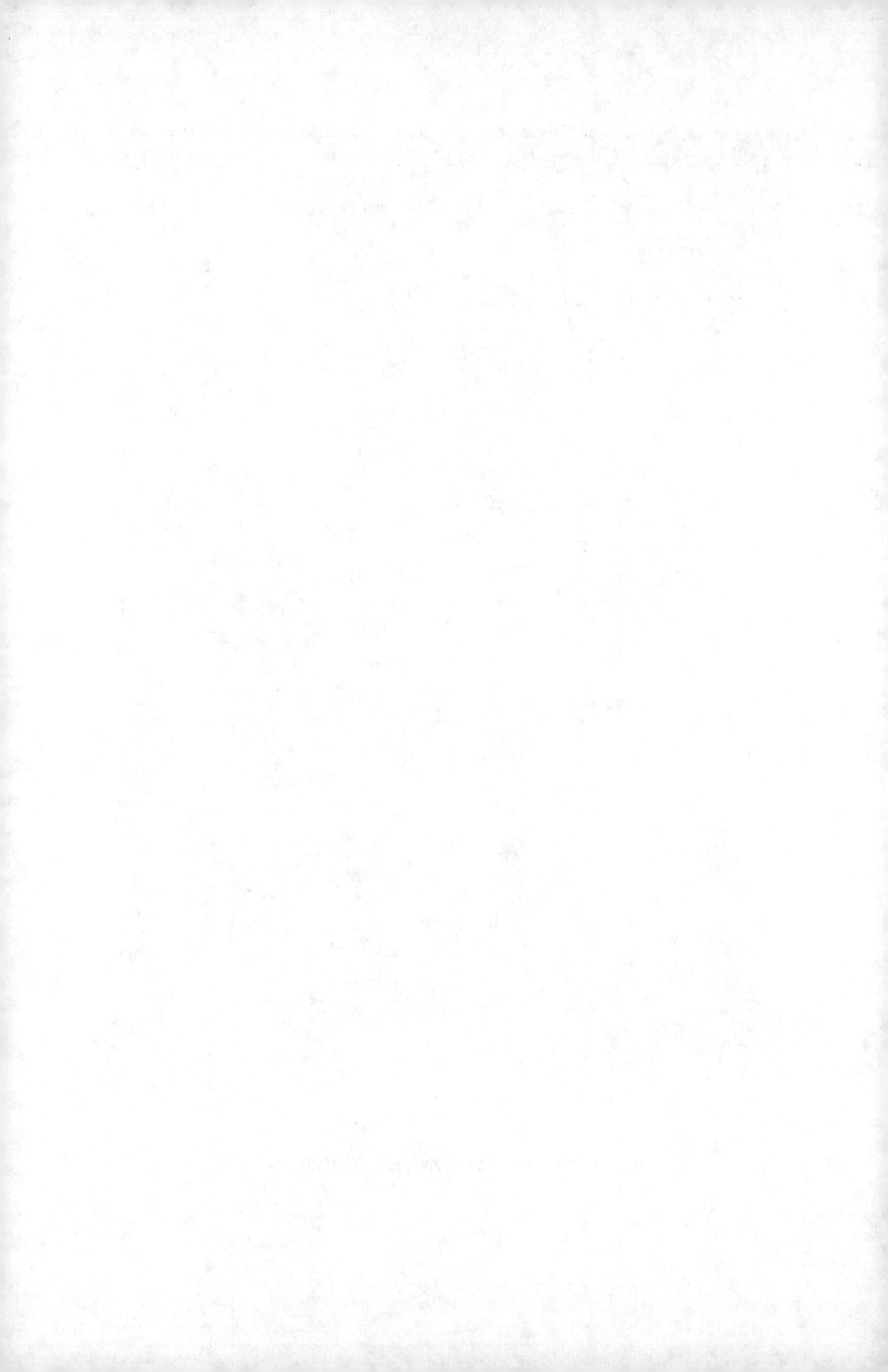

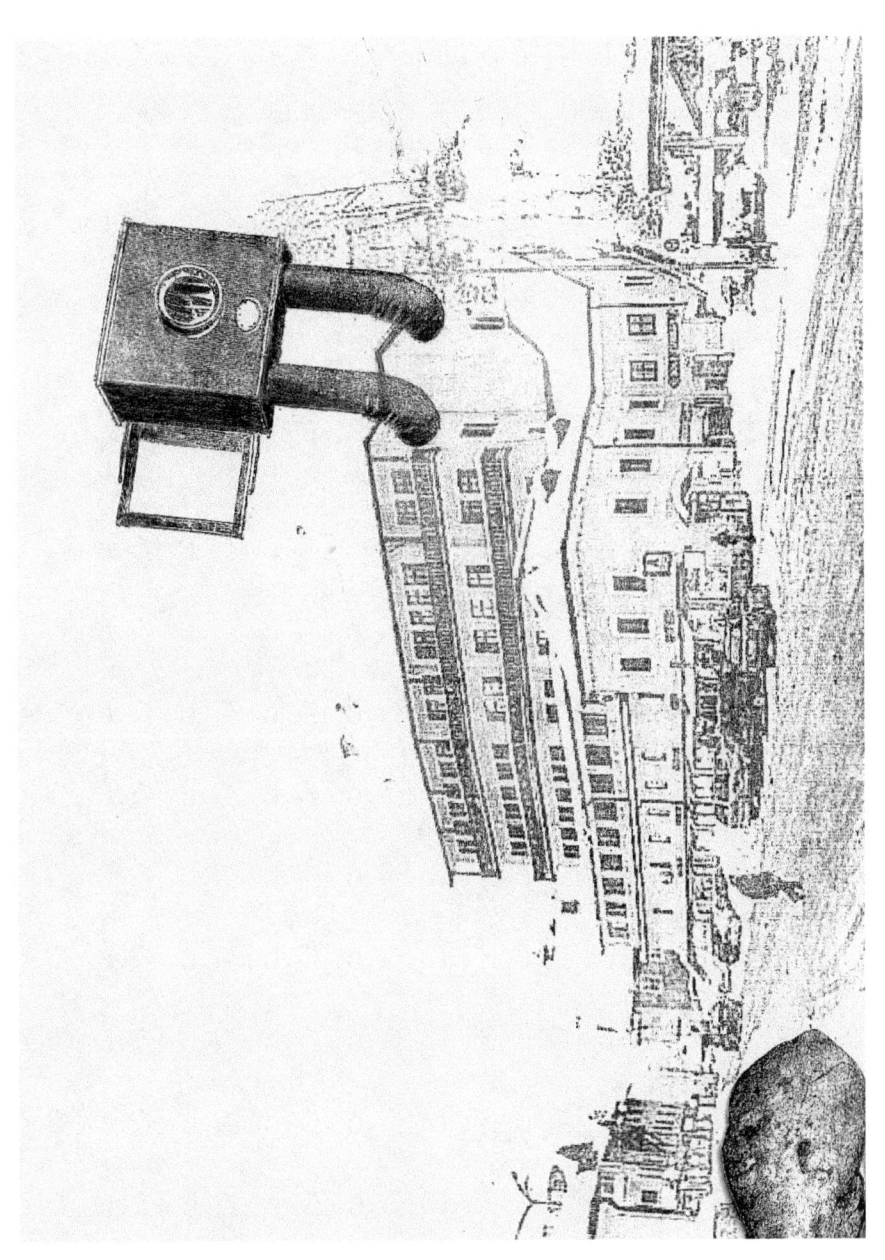

„Verkehrsüberwachung am Solekurbad"

„*Es gibt kein schlechtes Wetter!*", Markplatz

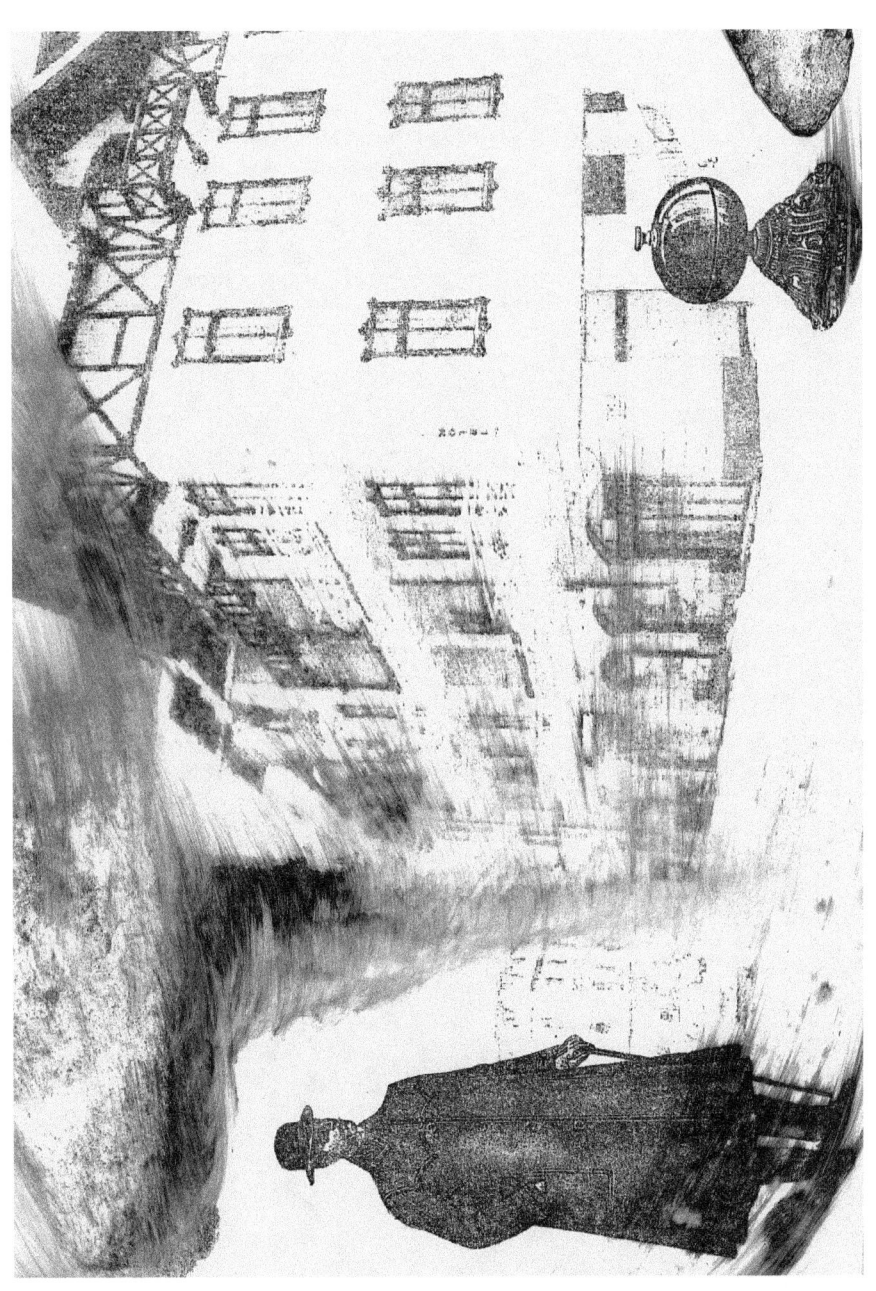

Hotel Wittelsbach, Maximillianstraße

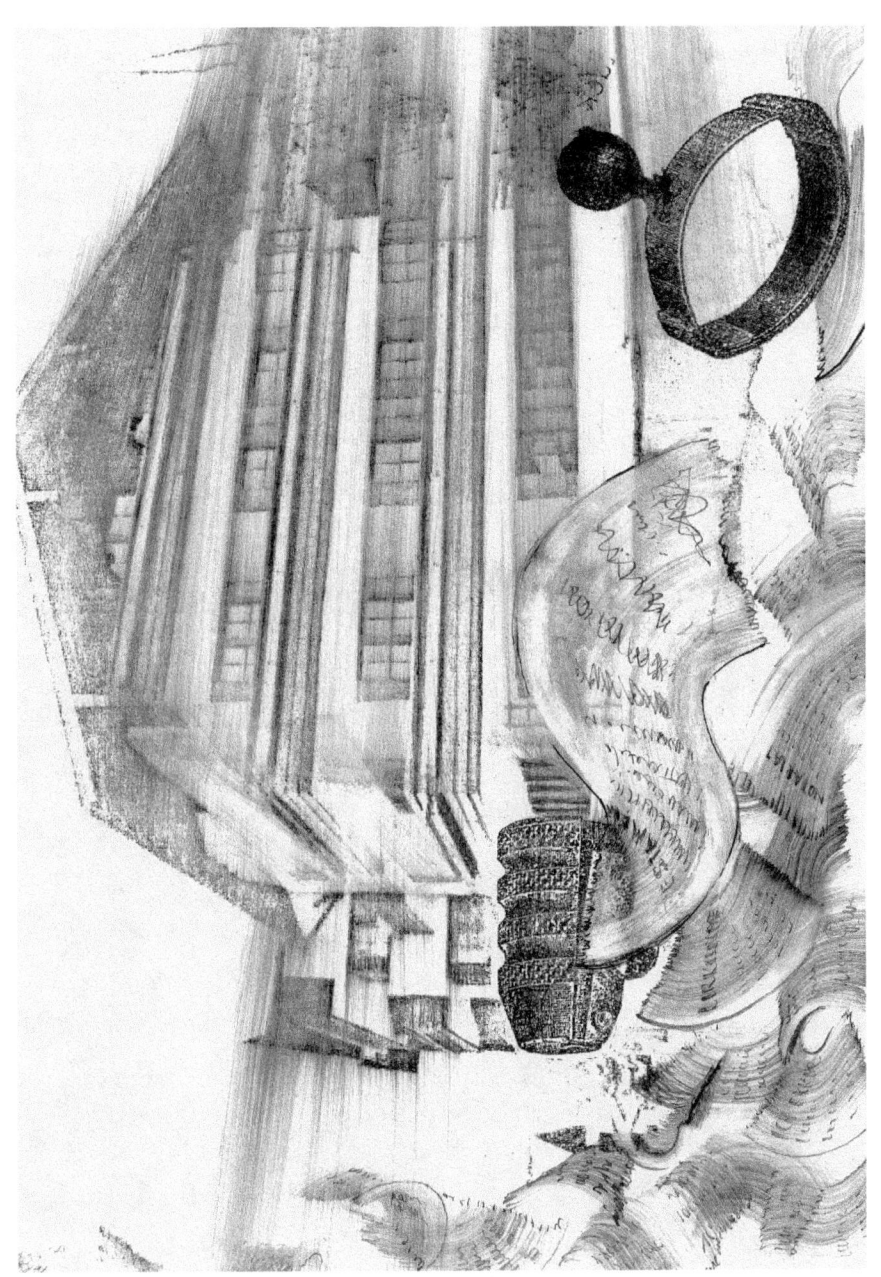

Notariat in der Ganghoferstraße

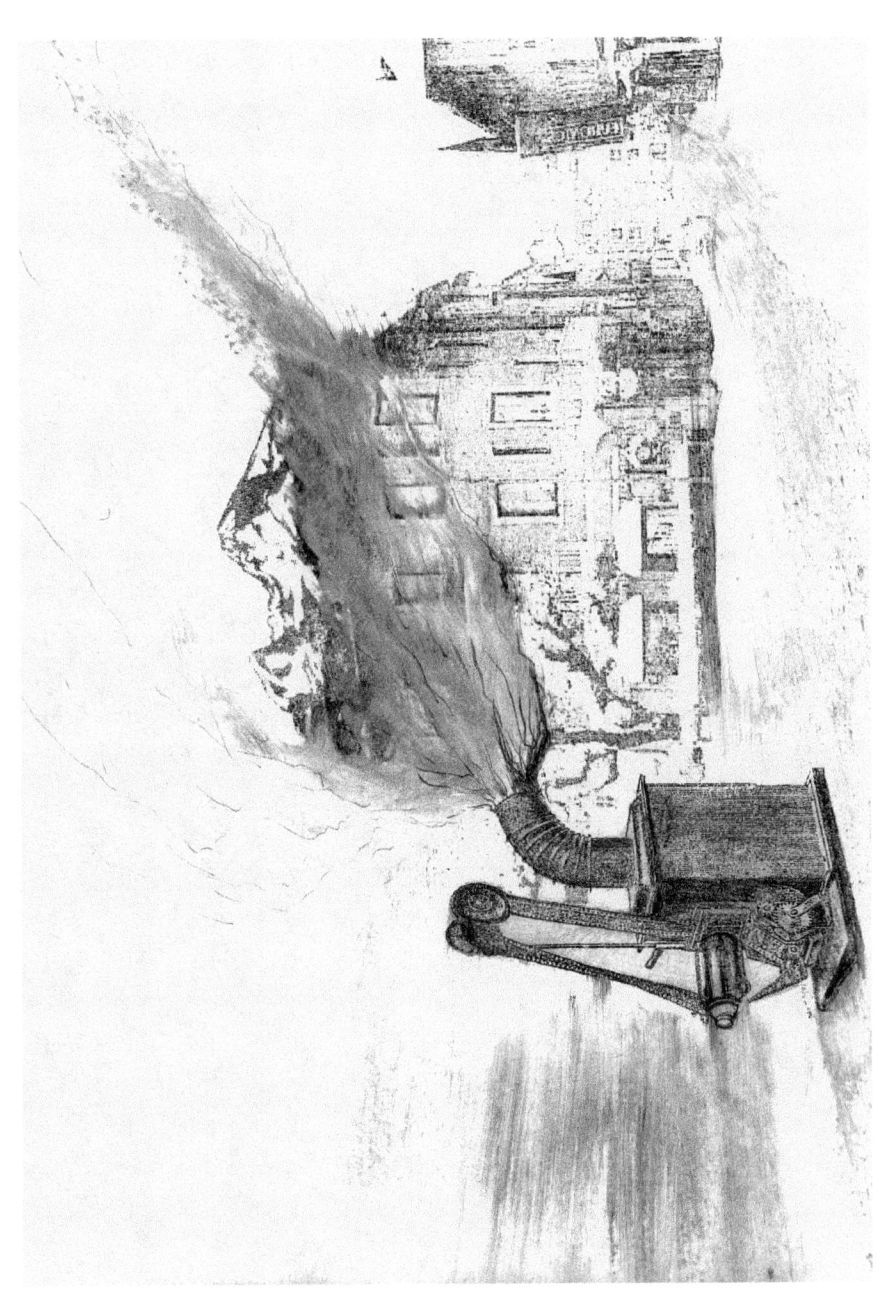

„Lichtspiele am Franziskanerplatz"

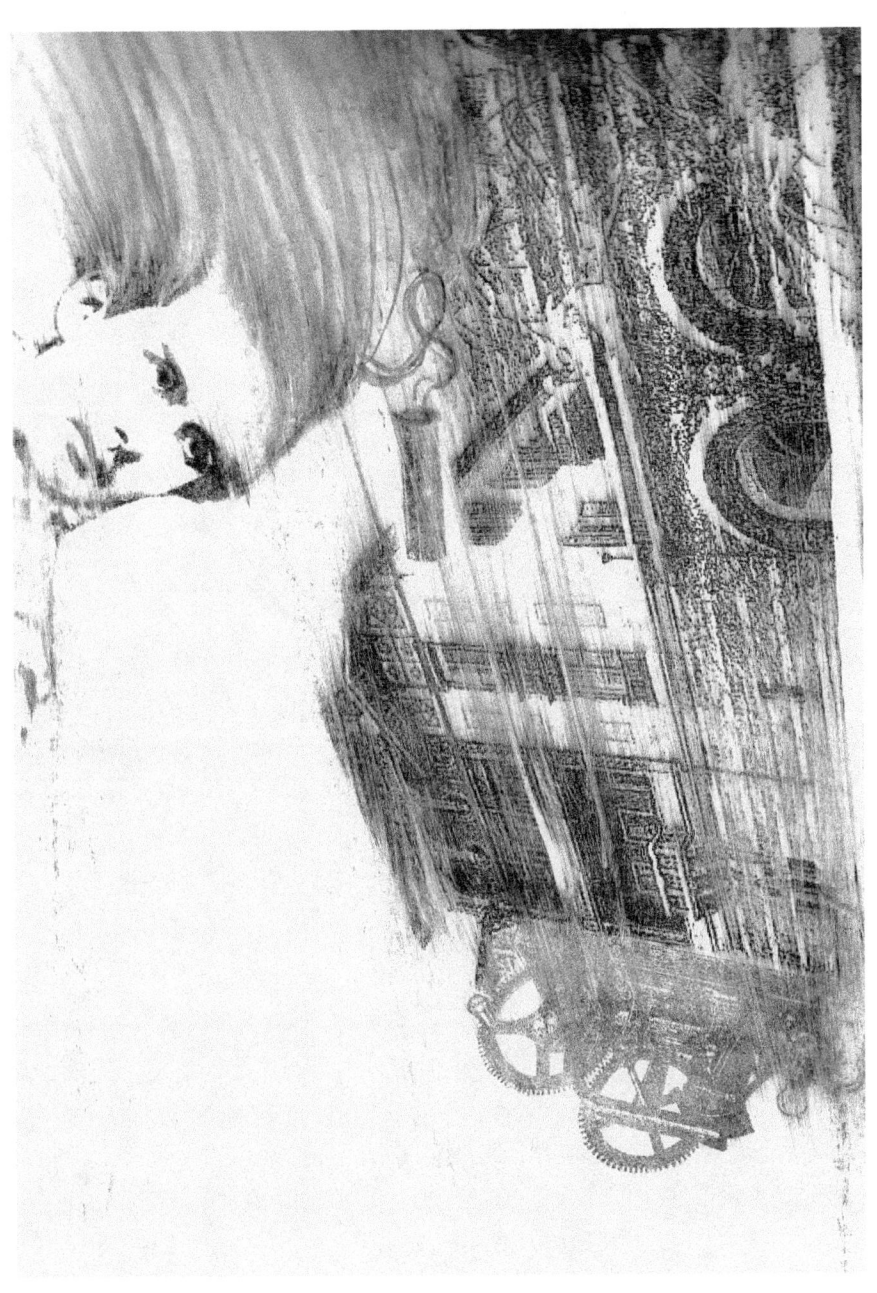

„*Raserei eines Schöngeistes*", Königliche Villa

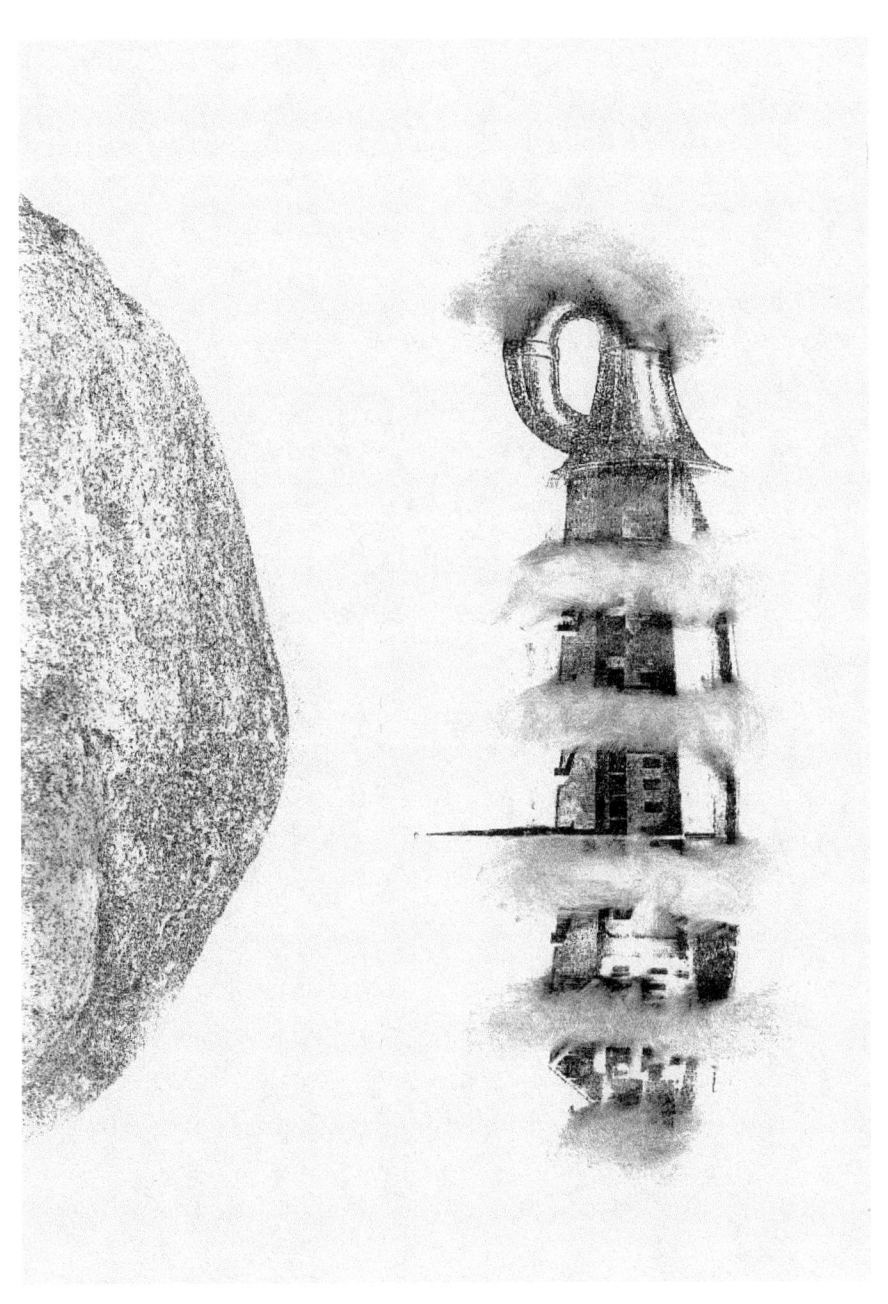

„*HeimatAbend in der Stanggaß*", Ehem. Reichskanzlei

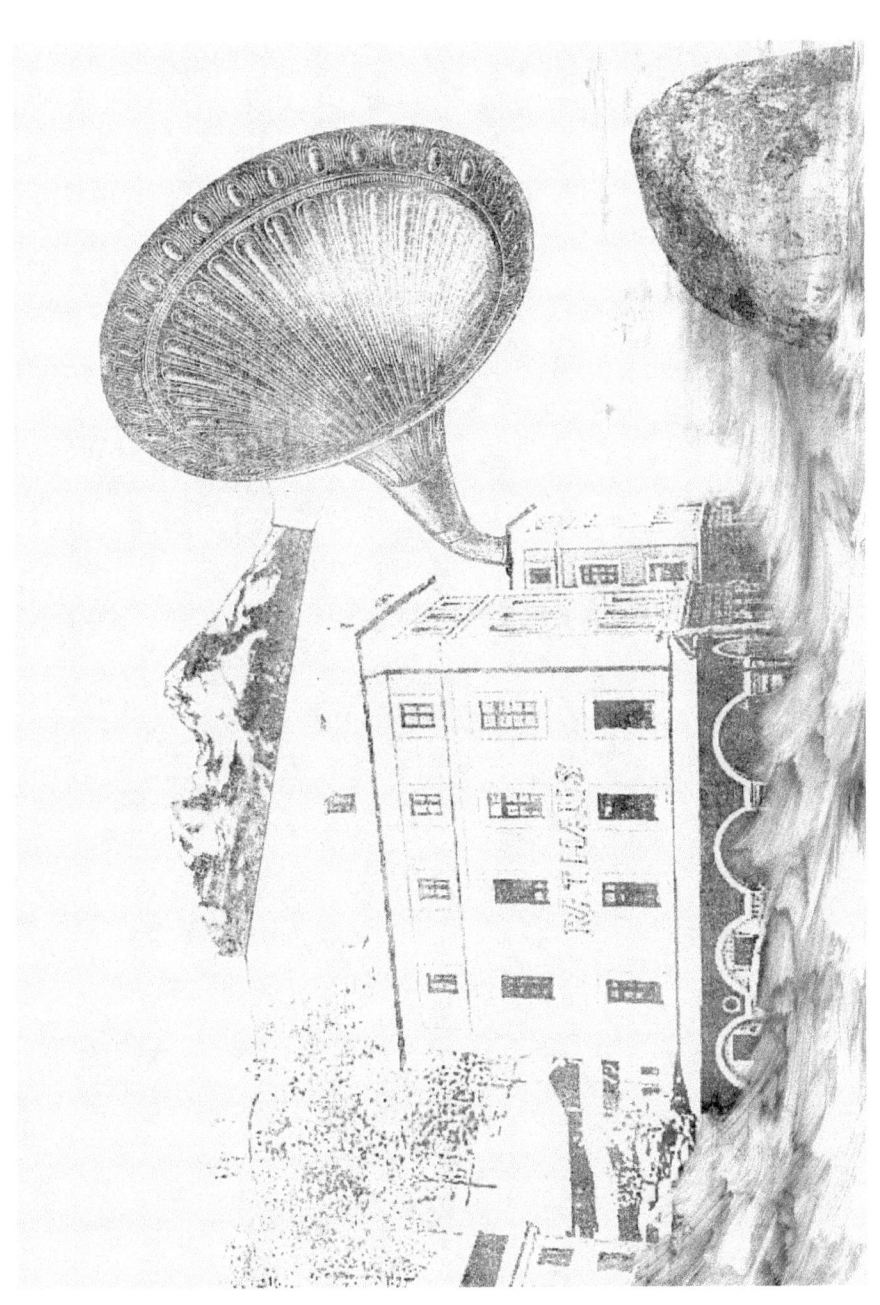

„*Tue Gutes und verlautbare es!*", Rathaus

Neugierig geworden auf andere Werke von Peter Karger?
Interesse am Kauf eines Bildes von ihm?
Anschauen kostet nichts ...

Galerie Ganghof

Ludwig-Ganghofer-Straße 11
83471 Berchtesgaden
☎ 08652-62447
peter_karger@t-online.de
www.salz-der-heimat.de

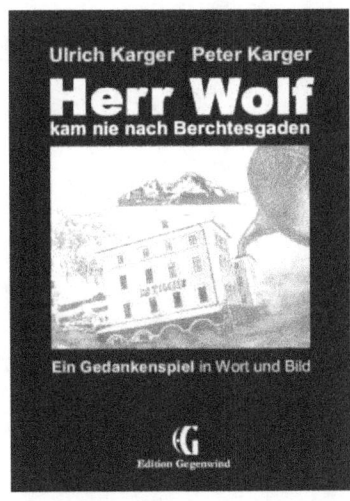

Ulrich Karger, Peter Karger
**Herr Wolf
kam nie nach Berchtesgaden**
Ein Gedankenspiel in Wort und Bild.
Hardcover, 72 Seiten, Lesebändchen,
Kunstdruckpapier, 22 x 15,5 cm, 383 g.
Edition Gegenwind (BoD), Norderstedt
2012.
17,95 €, ISBN 978-3-8482-1375-7
4,99 € als E-Book

„Die sprachmächtige Mediensatire von
Ulrich Karger, durch die vollständige
Nacherzählung von Homers Odyssee
bekannt geworden, wird durch surreale
Bildarbeiten des Bruders, die ein wenig an die Vor- und
Nachspanngrafiken der Monty Pythons erinnern, perfekt kommentiert.
Ein synästhetischer Genuss."

Klaas Huizing, OPUS Kulturmagazin Nr. 34; Saarbrücken; 11-12/2012

www.ingramcontent.com/pod-product-compliance
Lightning Source LLC
Chambersburg PA
CBHW071804170526
45167CB00003B/1166